山水入門

胡佩衡 著

上海人民美術出版社

自序

画小技，然进之则近乎道。山水画之昕，然精之则概其全，画不可忽山水。顾可忽乎哉？夫习山水者，代有专家。而言画法者，不外有三。一，上者无法，高人逸士，偶托心胸，事过境迁，言荃俱失。二，次者诡法，好高骛远，诡异自矜，遣旨陈词，人多莫测。三，下者秘法，卑狭之流，一奇自得，深藏固拒，

胡佩衡作画图

管钥常扃。此外，汗牛充栋，采录成书，非侈言夫考跋，即自负于收藏，甚乃聚讼纷纭，一法数说，抽绎一过，疑窦反生，纵或有补于高明，抑复何裨于初学。窃尝论之，一国教育隆替，恒视普通教科书多寡以为断。他且不论，试言文学。我国文辞，岂逊他邦。顾人多家谕户晓，日进通明；而我独局隅株守，普习难资。考其原因何，莫非无浅显教科书以为之厉阶。盖为学，犹升堂先须入门，而入门又有其入门也。又如登高，先以引梯，而引梯又有其引梯也。不资浅近，莫进高深。为学如此，画岂不然。不晓阴阳向背，而辄言乎气运；未知浓淡笔墨，而辄自张神理，甚或一知半解，倒行逆施。既石分三面之不知，复树以四笔而何成。初或灭裂以求，终且半途而废。此正苏子所谓航断潢绝港以冀臻乎大海也，岂不谬哉。我国习画，向以《芥子园》一谱为圭臬。鄙人不才，妄成是书，非敢自僭于先贤，实欲有裨于后学。盖《芥子园》犹入门，而是书则入门之入门也。《芥子园》犹引梯，而是书则引梯之引梯也。循序渐进，高远自臻。抑又闻之行者之不力，由于识者之过寡。我国画学之衰，至山水一途，无人过问，厥故虽多，而无识者鉴识以资兴助，实系一大原因。苟获是书，稍加讽籀，既或有补于入门，即复养成夫鉴识，影响所致，画学为兴。此则尤鄙人所日夜欣祷以望者也。

是为序。

民国八年己未仲冬
涿县胡锡铨佩衡

例言

一、是书专为初学山水入门之助。所述树木、山石、屋宇等画法，均极浅近。然循是以造于深远，亦不外乎此。

二、是书注重实用，每节解释虽近繁琐，然为初学计，不得不如此。

三、是书所述画法，或得自师友，或本诸古人，并参以一身之经验，造语浅显，务便初学观读。

四、按是书诸法，练习纯熟，自有左右逢源之妙。

五、是书除叙述画法外，并附详山水名家略史、文具之预备、参考所用书帖及临帖须知等项。

六、是书因印法不便，未能将画法用墨之浓淡分明著出，故于书内时时说明之。

七、是书殊惭谫陋，倘蒙大雅指疵，当即遵教改正。

编者识

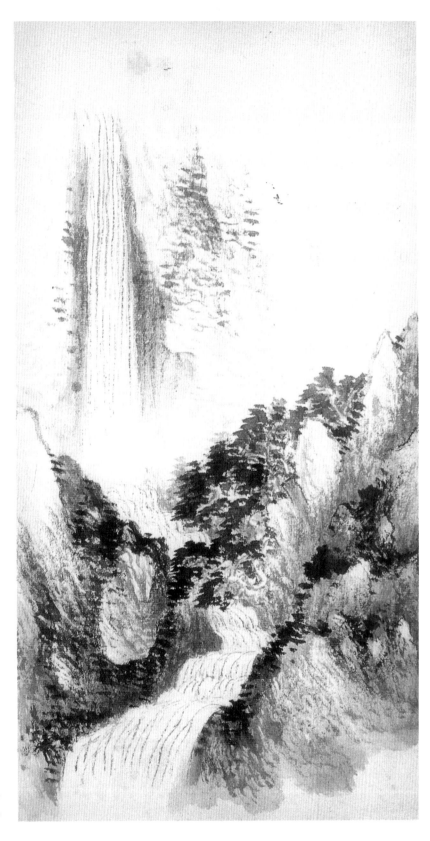

仿古山水册页
胡佩衡

目 录

第一章　总论

第一节　山水名家略史

谈画之始，动称黄帝，年代湮远，考证殊难。即晋之顾恺之、宋之陆探微、梁之张僧繇，虽皆各以画称，要未觏其真迹。有唐以降，缣素犹存，学者可稍稍窥鉴矣。兹分代揭举，具其著者，略附小传，俾裨初学。

唐

吴道子，名道玄，阳翟人。善画，笔法超妙，称为画圣。其写蜀道山水，岚光云气，洵属化工。

李思训，宗室。善金碧山水，极工丽。以其职称李将军。子昭道，亦善画，称小李将军。

王维，字摩诘，太原人。官右丞。工山水，为南宗之祖。

五代

荆浩，字浩然，号洪谷子，泌水人。善山水。

关仝，长安人。山水师荆浩，与浩齐名。

宋

赵令穰，字大年。所作多小幅，甚清丽。

赵伯驹，字千里。山水、人物、花鸟均极工细。

董源，字叔远，又字北苑，江南钟陵人。水墨似王维，著色似思训，与巨然并称董、巨。

巨然，南唐僧，江宁人。山水师董源，时称前有荆、关，后有董、巨，为异代四大家。

李公麟，字伯时，舒城人。善山水。老归龙眠山庄，号龙眠山人。

李成，字咸熙，长安人，居营邱。山水极清幽。

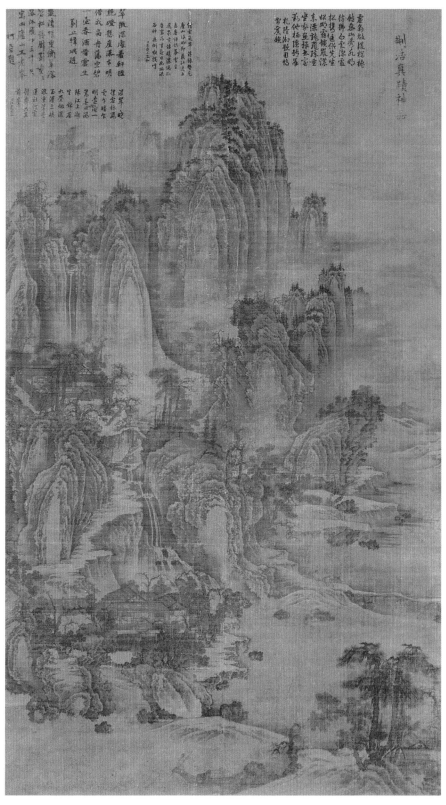

匡庐图　五代　荆浩

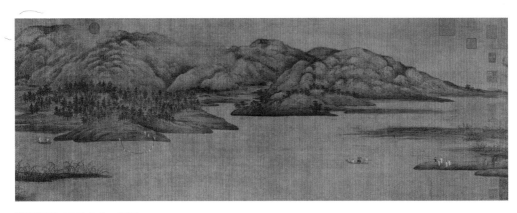

潇湘图卷 五代南唐 董源

郭忠恕，字恕先，洛阳人。山水师关仝，重楼复阁，结构精微。

范宽，名中正，字仲立，华原人。性缓，故以别号称。善山水。

郭熙，河南人。山水师李成，云烟变灭，笔墨奇绝，世称郭河阳。

米芾，字元章，号海岳外史，襄阳人。善山水，多以烟云掩映树木，时称大米。子友仁，字元晖，稍变父法，时称小米。

萧照，漫泽人。山水多奇异笔。

燕文贵，吴兴人。善山水、人物，极工细。

许道宁，长安人。山水学李成。

王诜，字晋卿，太原人。尚英宗女，为驸马都尉。善山水，体裁赡丽。

江参，字贯道，江南人。山水师董源，而豪放过之。

惠崇，淮南僧。山水气韵潇洒，多作小景。

南宋

李唐，字晞古，河阳三城人。善山水，极工丽。

刘松年，钱塘人。工山水，为画院待诏。

马远，字钦山，钱塘人。善山水、花鸟。

夏圭，字禹玉，钱塘人。山水学范宽，与李唐、刘松年、马远为南渡四大家。

元

赵孟頫，字子昂，号松雪，一号鸥波，吴兴人。官学士承旨，封魏公，谥文敏。善山水。子雍，字仲穆，山水师董源。

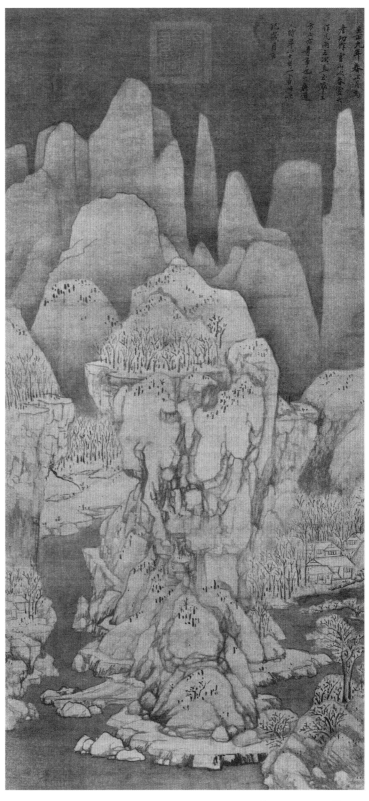

九峰雪霁图　元　黄公望

高克恭，字彦敬，号房山。官刑部尚书。山水学二米，而变其法。

黄公望，字了久，号一峰，又号大痴，常熟人。山水有浅绛、水墨二格，卓绝横流，与王蒙、倪瓒、吴镇为元四大家。

王蒙，字叔明，号黄鹤山樵，吴兴人。善山水。

倪瓒，字元镇，号云林，无锡人。山水初师董源，晚年一变古法，以天真幽淡为宗。性高古，时称倪迂。

吴镇，字仲圭，号梅花道人，嘉兴人。山水师巨然。

方从义，字无隅，号方壶，贵溪人。上清宫道士。山水极潇洒。

曹知白，字又玄，一字素贞，号云西，华亭人。山水消润。

柯九思，字敬仲，号丹邱生，台州人。山水苍秀，尤善墨竹。

明

沈周，字启南，号白石翁，世称石田先生，长洲人。工山水，与唐寅、文徵明、仇英为明四大家。

唐寅，字子畏，一字伯虎，号六如居士，吴县人。善山水、人物。

文徵明，字征仲，号衡山居士，长洲人。书画皆工。为翰院待诏。

仇英，字实父，号十洲，太仓人。工山水、仕女。

董其昌，字玄宰，一字香光，号思翁，华亭人。山水笔墨淹润。仕至尚书，谥文敏。

徐贲，字幼文，号北郭生，长洲人。山水师董、巨。

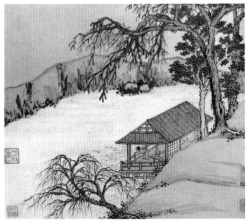

东庄图册 明 沈周

清

王时敏，号烟客，晚号西庐老人，太仓人。山水得大痴之神，与王鉴、王翚、王原祁号称四王。

王鉴，字圆照，号湘碧，太仓人。官廉州太守。山水深诣董巨。

王翚，字石谷，又字腱樵，号耕烟散人，一号乌目山人、剑门樵客、清晖老人，常熟人。工山水，遍临古大家名画而集大成。

王原祁，烟客孙，字茂京，号麓台，一号石师道人。山水学大痴。

吴历，字渔山，号墨井道人，常熟人。山水深诣宋元，神韵独绝。

恽格，字寿平，一字正叔，号南田，一号白云外史、东园客，武进人。工山水、花卉，风致超逸。

戴熙，字鹿床，号醇士，一号榆庵、莼溪、松屏、井东居士，钱塘人。山水师石谷，笔墨清腴，神采秀逸。老归乡里，殉郡难，谥文节。

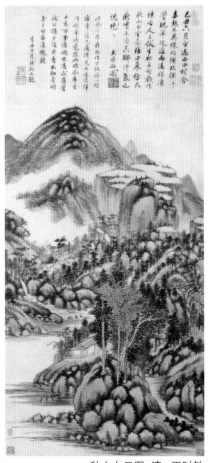

秋山白云图 清 王时敏

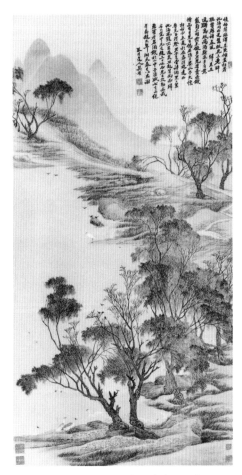

湖天春色图 清 吴历

第二节　山水之分宗

　　山水南北二宗，至唐始分。李思训父子，画极工丽，金碧辉煌，号称北宗。后凡画青绿山水者，属之。王维画中有诗，天机超妙，破勾勒之成规，肇自然之性，派是为南宗。后无论粗笔、细笔，凡以渲淡写江南山水者，均属之（即所谓浅绛山水，亦称南宗淡赭山水）。本书所述，专究南宗。

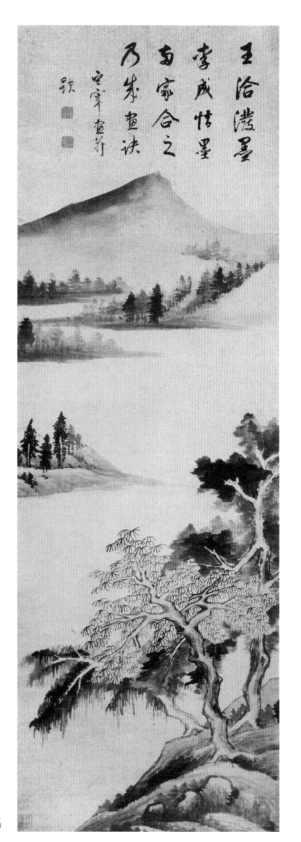

遥峰泼翠图　明　董其昌

第三节　论用笔用墨

南田翁以有笔有墨谓之画，是欲习画先讲笔墨。夫干湿互用、粗细折中之谓笔，有浓有淡、有晦有明之谓墨。而麓台谓用笔须毛者，即不光之谓。盖用笔须有顿挫曲折，不可一味直率。倘或草草画过，鲜有能免于光。画匠贪图便捷，其弊即出于此。而所谓毛者，无论中锋、侧锋，写一笔两面均须剥落如麻皮，非由顿挫，曷克臻此？至中锋，多用于山水勾勒处；侧锋，多用于皴擦处。用墨要诀：浓淡晦明。近处浓，远处淡。晦处浓，明处淡。倘失此法，用笔虽当，而精神仍失。学者于此，宜时时留意也。

第四节　文具之预备

笔

初学山水，须用羊毫小笔。用时先以水泡开，次将水吸去，再濡淡墨少许，便可作画。

着色时，另备一羊毫净笔。先濡水，次吸去水，再濡色。（不可干笔濡色。）为其一色用毕，易于将笔内余色洗去，便濡他色也。

墨

初学虽不必用古墨，切不可用墨汁。须涤砚后，以香墨和清水磨浓用之。用淡墨时，亦须以浓墨调水。

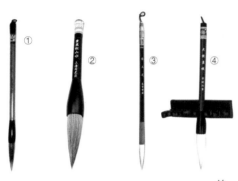

笔

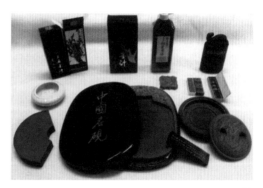

墨

纸

印章等

砚旁另置一净水碗，内贮冷水，惟冬日须微温，以便濡水洗笔等用。

纸

作画不可用熟纸（矾纸），非但不吃墨，且易坏手。玉版宣虽系生纸，以太光亦不宜用。学者用加贡宣、六吉宣或清水宣可也。

色

普通南宗山水，所用之色，为花青膏、赭石膏、藤黄、硃磦膏四种。（颜料店均有出售，每种重一钱约价洋五分。）

另备一颜料碟，以便化用颜色。至染法、配色法，均详见第七章。

第五节　论墨色

古人谓用墨如用色，墨色因浓淡可分为五。

焦墨，干墨也。由浓墨再磨而成者也。

浓墨，重墨也。

次浓墨，浓墨少加水是也。

淡墨，浓墨多加水是也。

最淡墨，淡墨再加水，即极淡墨水是也。

初学于五种墨色宜实地试验，分别清晰，则读本书画法时，自可迎刃而解。

第二章　树木

第一节　树干

　　画干之法,无论中锋、侧锋,四笔即成。如第一图。唯须审阴阳向背之宜（即背阴处笔须重,向阳处笔须轻是也）作低昂俯仰之势（树分四枝,即高枝、仰枝、低枝、俯枝）。用笔须有顿挫。双笔平行,一边粗笔,一边细笔,所以混骨力。于生枝及折笔处,酌点以疤。如第二图。

　　画干用次浓墨,其背阴及点疤处用浓墨。凡画树用笔,左边自上而下,右边自下而上,顺其势也。

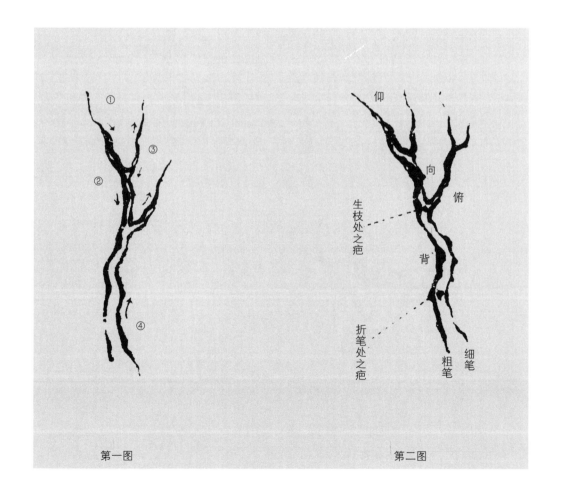

第一图　　　　　　　　　　　　第二图

第二节　树干穿插法

　　画两株以上之树，于一丛者，切忌平行，须分形而立，或交叉而生，根顶亦须前后参差，始免呆板。再主树（指最近之一株而言）宜较客树（指一丛中稍远之数株而言）略低，以显宾主揖让之势。虽十数株作一丛者亦然，不过出以参差而已。

（一）分形式

（二）交叉式

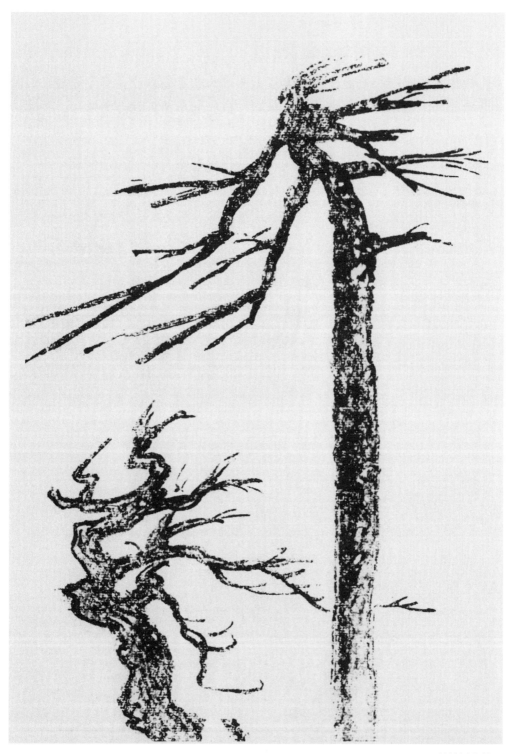

画松柏树的枝干

第三节　露根法

　　树根用焦墨着力画之，以显老健。盖画树于平坡腴土，多不露根。但悬崖临水，则非露根莫资挺拔。丛树偶用，以破板刻。露根分繁简式，宜随地势择用。（石不多者，不必用繁式。）

　　又露根多宜于老树，不可树树用之。用繁式时，以双钩法偏配一边，不可左右形式相等。

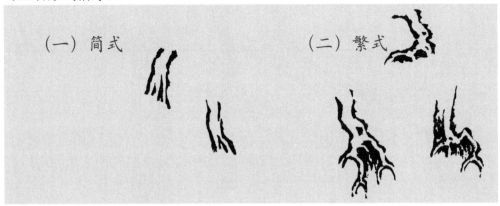

（一）简式　　　　　　　　（二）繁式

第四节　树枝法

　　由干生枝，枝须顺干安配，务期妥帖疏密。总宜左右平匀，不可偏于一边。一株中枝枝要敛抱，不可放开。尤须互相穿插，始免平枝。形式略分鹿角、蟹爪二种。画枝以浓墨。若主客树均系一种树枝者，则主树枝浓而客树枝淡。

　　蟹爪树枝既以浓墨画毕，再罩染淡墨（即于原笔画上，以最淡墨附加一层），便觉浑厚。于丛树中写一株，尤见古雅。

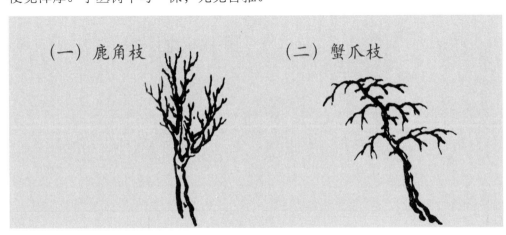

（一）鹿角枝　　　　　　　（二）蟹爪枝

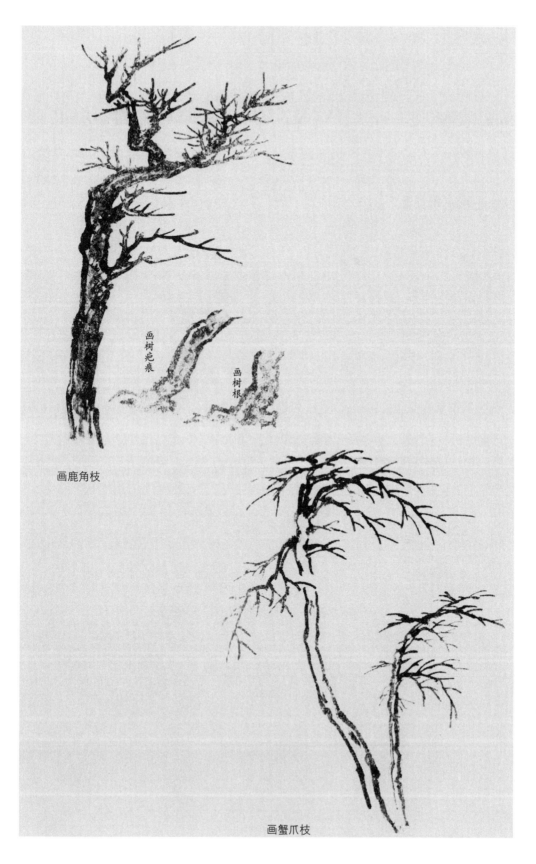

画树疤痕

画树根

画鹿角枝

画蟹爪枝

第五节　枯树之应用

如前节所画二种，均属枯树，以鹿角应用为尤广。四时之景，均不可缺。（无叶则为枯树，添叶即成茂林。）盖枯树多不加点，或仅于老干两旁少加横点（色、墨均可）。如第一图。若更变化而应用之，以淡墨作圆点，罩以汁绿，再以汁绿点之，如第二图，则成春树。加较疏之硃礴点，如第三图，则成秋树。若罩以最淡墨，则成烟林寒林矣。

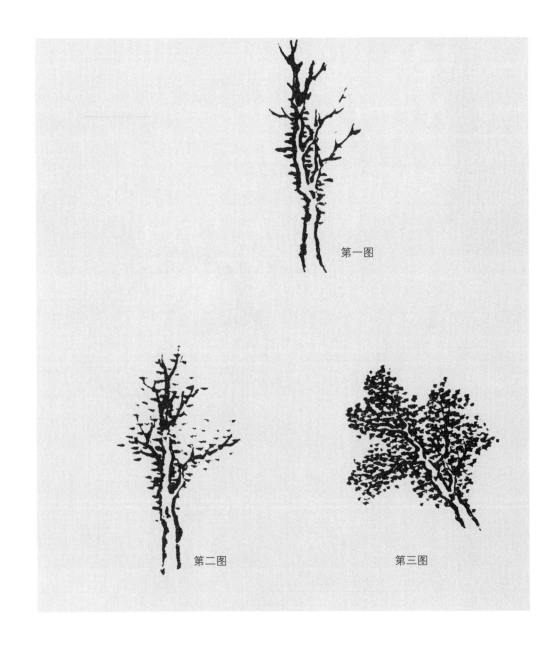

第一图

第二图

第三图

第六节　树叶法

　　画干之后，少加枝，多点叶，则成各种杂树。惟点叶须随树干形式，愈参差愈妙。且枝干务须清晰，不可为叶所掩。再点叶时，先濡淡墨，再以笔尖濡浓墨，则画出自有深浅之态。（惟夹叶，一律用浓墨。）每叶虽可互相微掩，切忌有重插笔。且无论何种叶点，凡在一树者，其大小形式须懈等。兹列最通用点叶八式，并说明如下。（前四种谓之杂树，须错杂用之，不可数株一律。后四种杂用之、专用之均可。）

（一）介字点

　　介字点形如介字。其附近枝干处用淡墨，外框用浓墨，由外浸内，自然烟润。（以下个字点、胡椒点、大小混点同此。）用笔须联络，其次序如 ⚘ 。

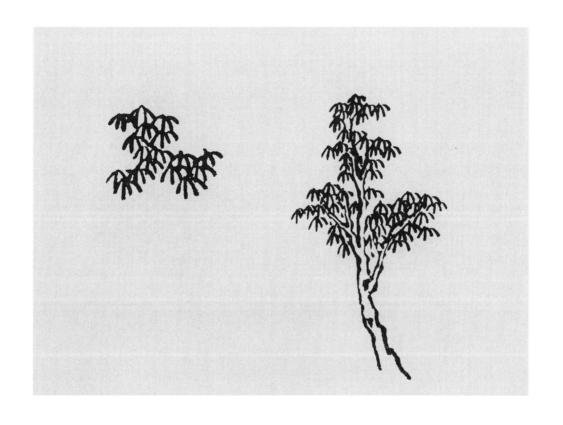

（二）个字点

个字点形如个字。画法与介字点同，惟用笔宜稍重。

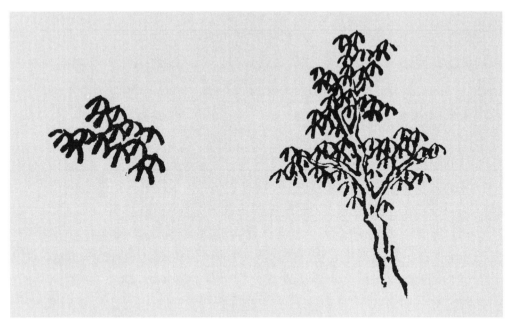

（三）胡椒点

胡椒点之画法，与前节之春树同，惟用墨点之。

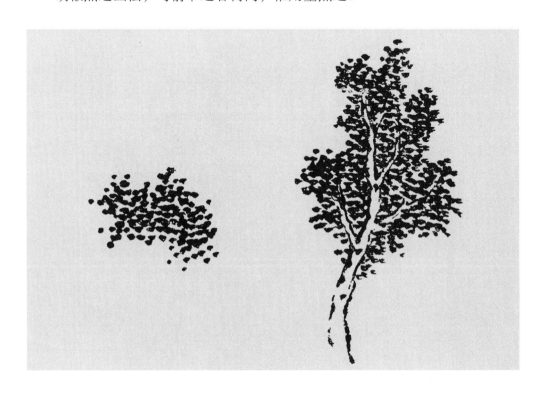

（四）夹叶点

夹叶即双钩叶也，形状甚多，可择取一二种用之。树枝宜开展，以便添叶。

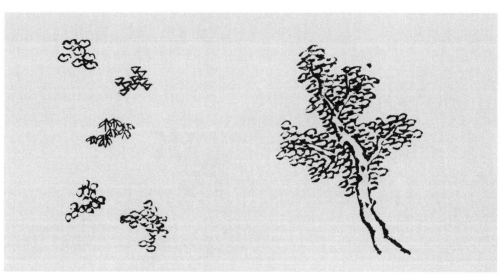

（五）松叶点

画松针用中锋笔，全体浓墨，宜多不宜少。画成时若嫌不厚，再以淡墨于空隙处加一层。且行笔宜速，否则住笔处结成一团矣。其枝多横出下拖，具有龙蛇之势。干中除点疤外，两旁多画圈，中间稍空白。干中之圈，亦不可太圆，在方圆之间耳。干之外边，有用焦墨点苔者，惟不可多。画松针用笔之次序如①，此处忌结成一团。

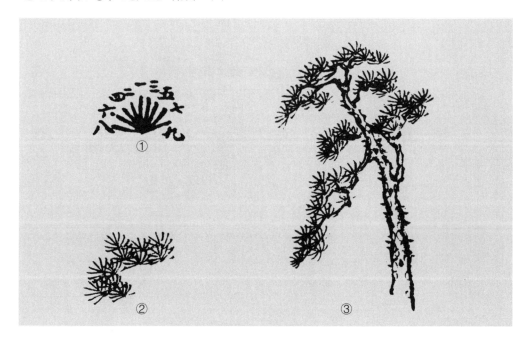

（六）柳叶

柳最通用者，为重线柳。树干与他种树同，惟生枝时稍柔软，以便画条。其条下垂，不可左右偏倚。（风柳不在此例，但亦须一律，或全向左或向右。）上密下疏，左右分披，须笔笔连贯，不可分开。惟所宜注意者，枝头耳，盖枝头为左右分披之枢纽也。画柳条用中锋笔淡墨，惟枝头须以浓墨略提之。

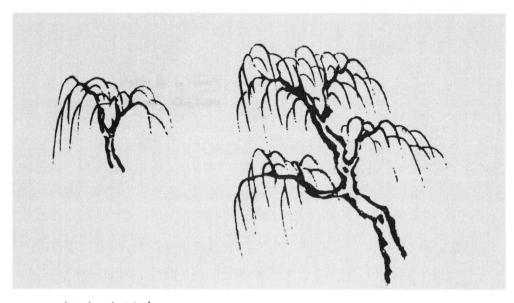

（七）大混点

大混点，多用于夏景、雨景，所谓米家树是也，须大小点相间。

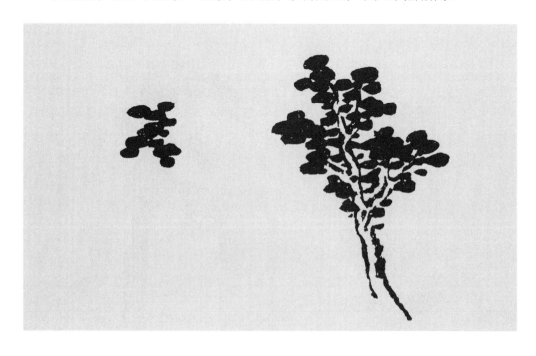

（八）小混点

　　小混点，与大混点画法、用法均同，惟形式较小，其与胡椒点异者，彼圆而此扁耳。

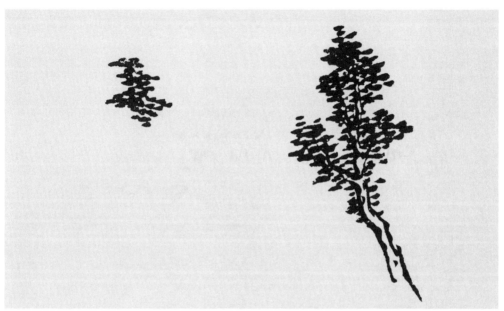

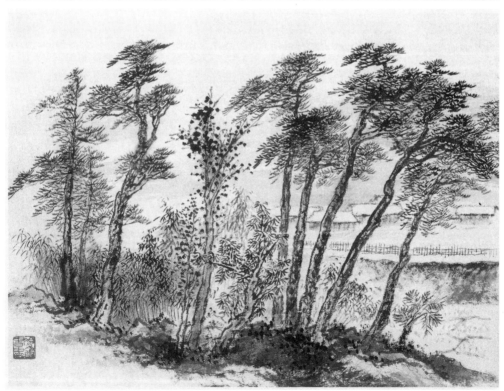

山水写生　胡佩衡

第七节　小树法

　　小树用处最多，或画于较远之山坡，或辅助大树之姿势，亦有填空补白、助山皴法者。其画法与大树同，惟远处用墨宜较淡。兹列最通用者如下。

　　（一）小枯树，荆棘之类也。用笔须顿挫。

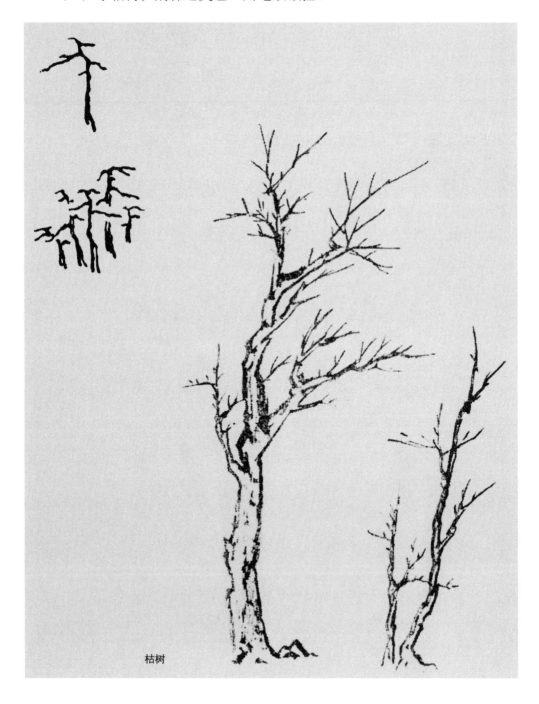

枯树

（二）远松，干与大松同，惟叶简耳。

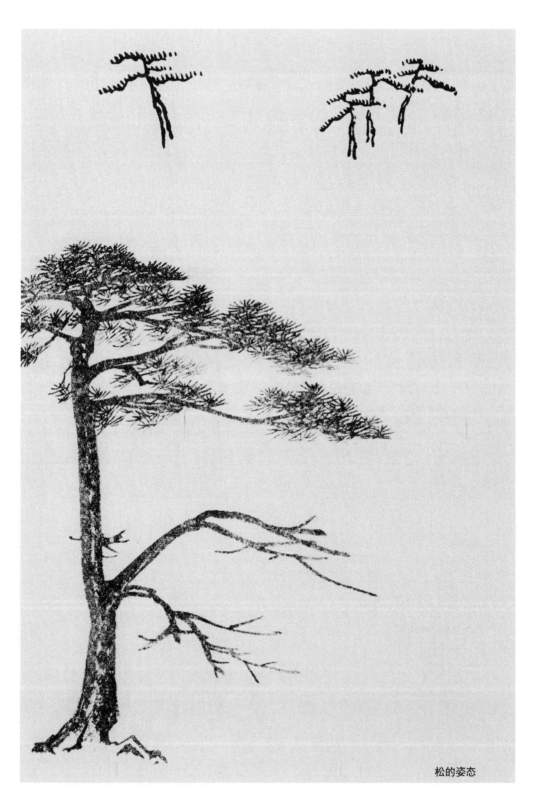

松的姿态

（三）杉树，小树中此种最通用。先画树干，然后分两旁自下至上，或自上至下横点之。惟注意高低参差，浓淡相间。（即一株浓一株淡相间）。每株之点，宜上浓下淡。

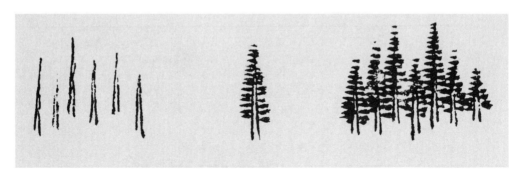

（四）夹叶小树，唯有此种。

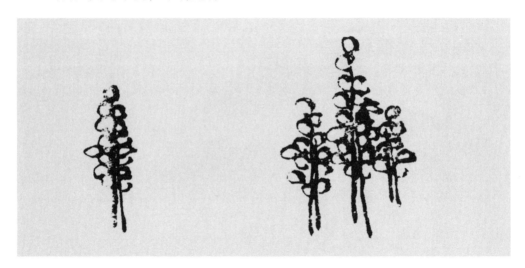

（五）胡椒点小树，用法、画法与本节第三种同，唯系圆点。

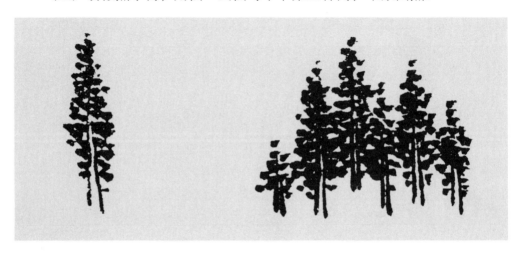

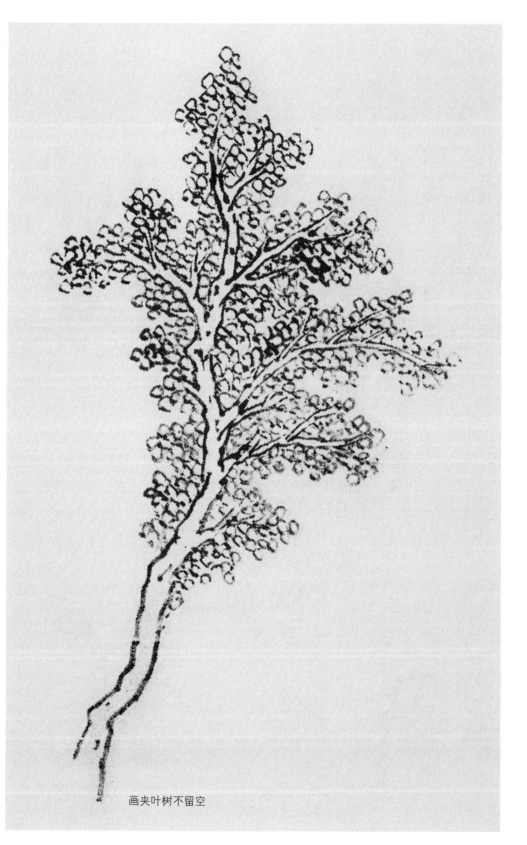

画夹叶树不留空

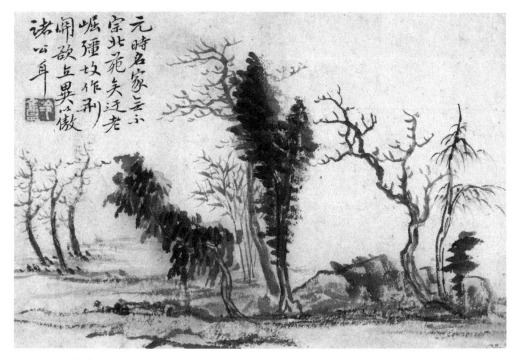

山水册页 胡佩衡

（六）杉树形式似柳与蟹爪枝，然实不同。其由干生条，须笔笔用力，左条由外向内画，右条由内向外画。

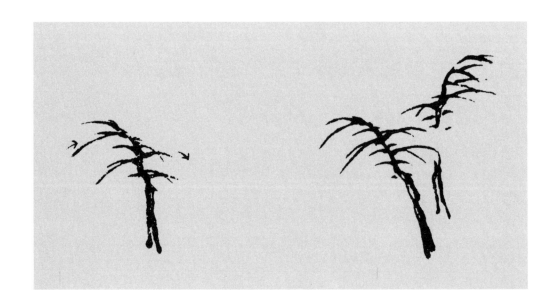

（七）极远小树，圆点而成，方向须一律。惟外围处稍疏稍小，且用墨极淡。凡山水苍茫，填空补白，均赖此种。

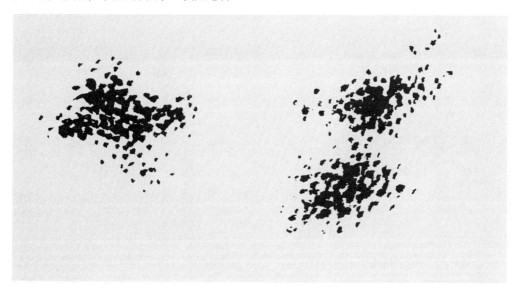

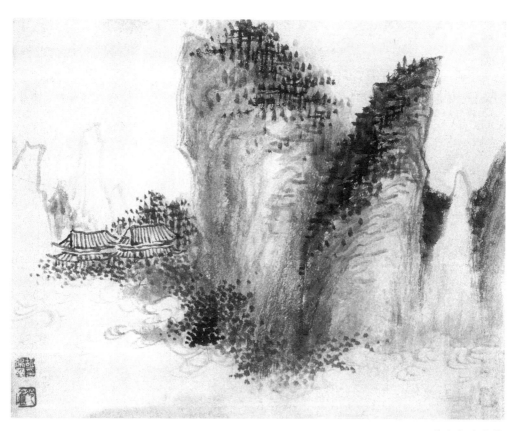

双峰古寺 胡佩衡

（八）小树相间，除第七种外，各种小树均可相间。

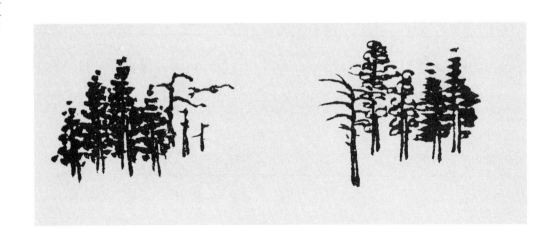

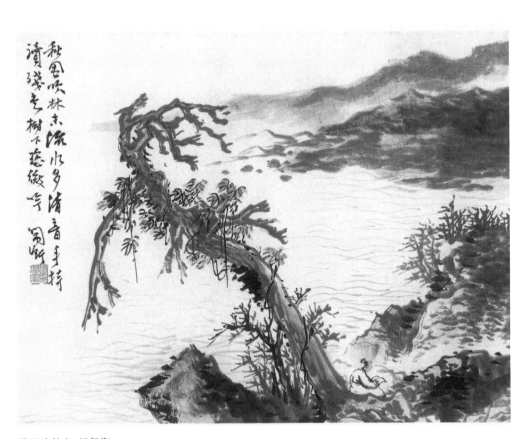

秋风吹林来　胡佩衡

第八节　竹芦水草法

竹

　　屋旁亭畔，小竹数竿，所以助清兴。先以淡墨画枝干（亦有先画叶后画干者），每节宜直。（向左者自上而下，向右者反此。）再以次浓墨画叶，笔须回锋。最后以焦墨画叶数个，加于近干叶上，以显浑厚。总之每株须自连贯，不可数株混成一片。至叶之数目，稀者四笔叶、五笔叶相间，密者五笔叶、六笔叶相间。

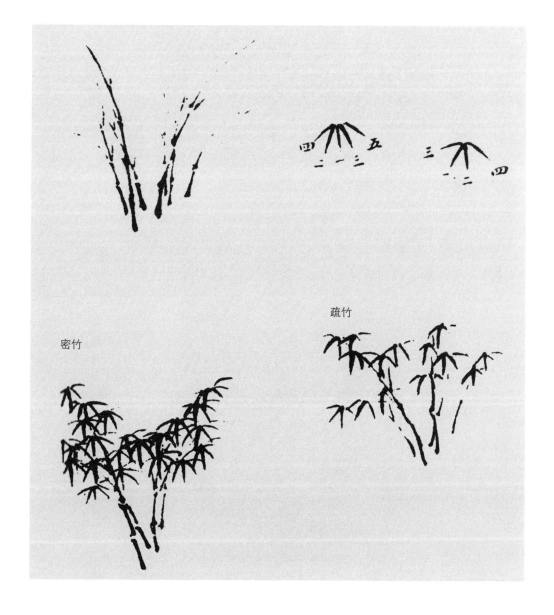

芦

　　水滨时作芦苇，所以出没钓艇。画法，先以淡墨画干，参差交叉。再以淡墨由干画叶（每株之叶不可混乱）。最后画浓墨叶数个于淡墨叶上。其根因近水，不妨稍齐。

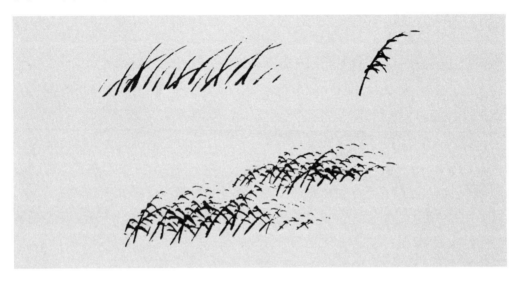

水草

　　水涯坡侧，时画水草。若停泊钓艇及水中露石处，亦可用之。画法，先以淡墨，再以浓墨数茎提之。用笔回锋为宜。通用者二种：

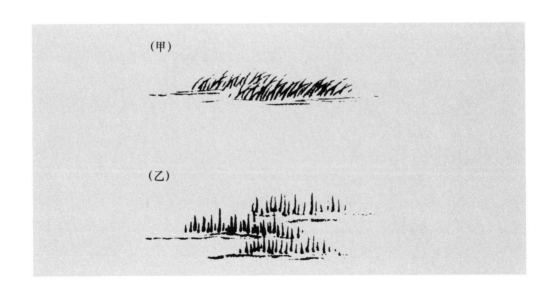

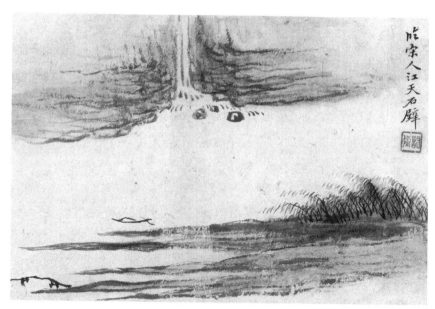

山水册页
胡佩衡

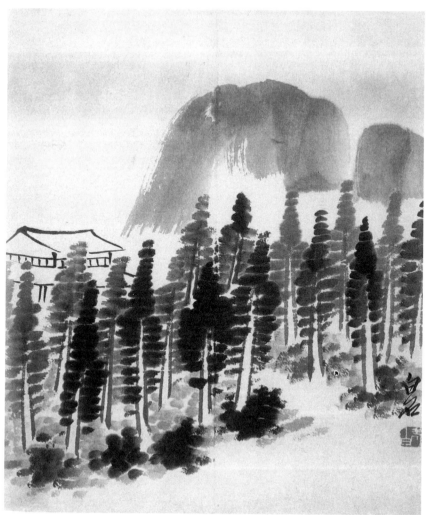

山水图
齐白石

第三章 石山

第一节 石之轮廓及皴法

山为石之积，故学画山，先学画石。石有轮廓，有皴法。以下分析说明之。

（一）轮廓 石之轮廓，以干淡墨相其形式，作一笔数顿画之。其形式以不圆不方为宜，惟底边稍平耳。向阳处笔宜轻，背阴处笔宜重。复于两旁或一旁钩一二笔，作石纹，为皴时下手处。

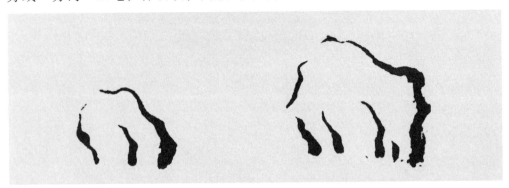

（二）皴法 石面之分，全赖皴法。其名称虽有披麻、乱柴、大小斧劈、荷叶、解索、折带、云头等之别，要皆由披麻变化而出，故披麻不啻为诸家皴法之祖。盖此种皴法，既易着笔，又不坏手。少加纯熟，即臻秀润。（本编专述披麻皴）画法，就石纹处皴起，先以淡墨作半椭圆形（或半行或交叉相间）。惟每石约皴十分之六七，其石顶可任其中自。再以浓墨依原皴笔法，于近石纹处及石边略提一二笔，山水家谓之破，盖皴而不破，必无精神。唯破不可过多，约皴之半已足。

（甲）皴之笔法　　　　（乙）皴石起手处

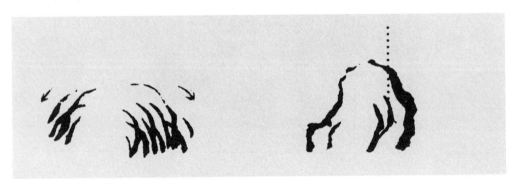

（丙）皴成之石　　　　（丁）石之破法

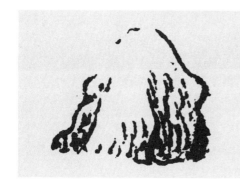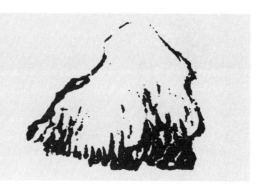

张大千　山石皴法

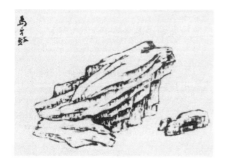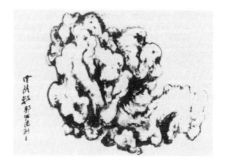

马牙皴　　　　　　　　云头皴

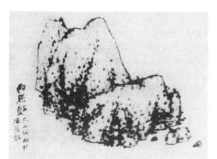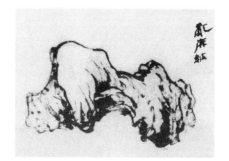

雨点皴　　　　　　　　乱麻皴

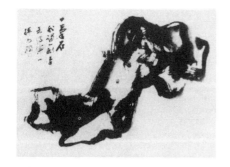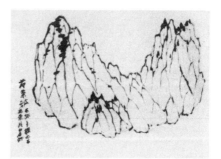

一拳石　　　　　　　　荷叶皴

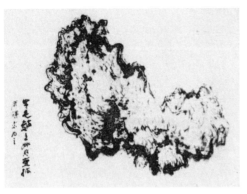

牛毛皴 矾块皴

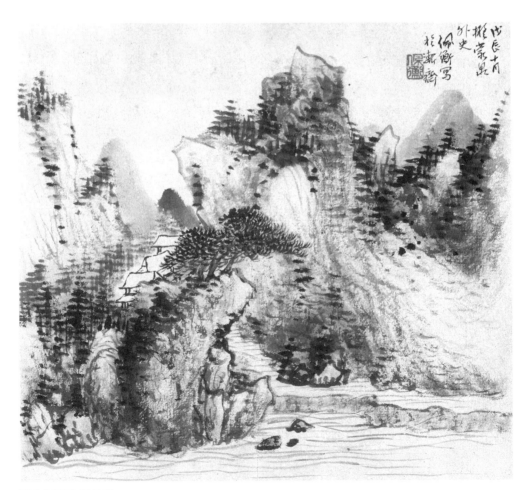

溪畔茅屋图　胡佩衡

第二节　石之穿插法

石之穿插，全在气脉相连，不致沦于涣散，故有大间小及小间大诸法。盖近山者山为主，大石可以领小石，所谓大间小也。近水处碎石居多，小石可以拥大石，所谓小间大也。总之，无论何种穿插，其钩法、皴法、破法均属相同，不过变化形式，以期联络而已。

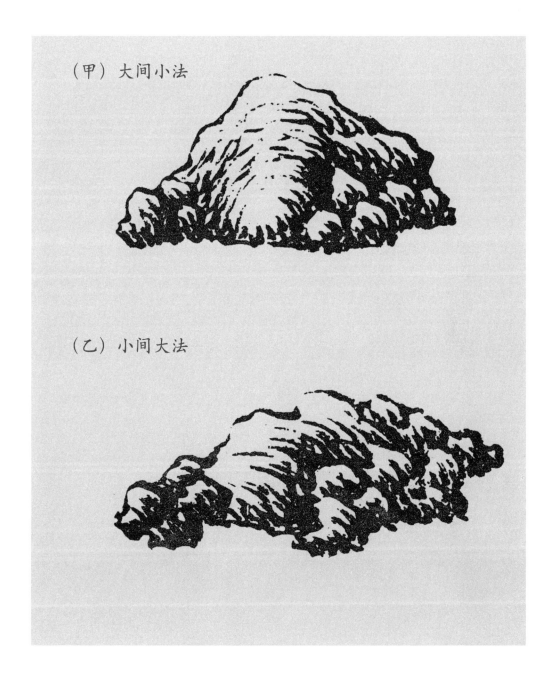

（甲）大间小法

（乙）小间大法

第三节　山之轮廓及皴法

　　画山与画石同，不过轮廓之形状稍异，皴时用墨亦较敝。山势变幻，形式尚多，学者可参看第七章第三节实习各稿。

　　（一）轮廓　山之轮廓，分峦、峰二种，平者为峦，高者为峰。其上部均可加以小石，亦须大小相间。

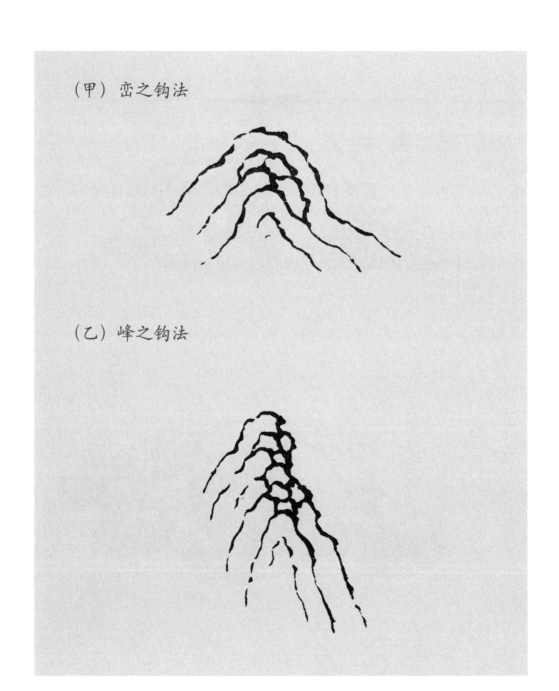

（甲）峦之钩法

（乙）峰之钩法

山水册页 胡佩衡

山水图 齐白石

（二）皴法　峦、峰皴法相同，其用笔则如皴石之法，先用淡墨，再破浓墨。若嫌不厚，可用最淡墨水擦其皴多处及卜部。（有笔痕曰皴，尤笔痕曰擦。）且无论峦、峰，皴擦下部均须极淡，以接云气而免生滞。惟峦、峰破法虽与石同，其下部无须破。

山石皴、破二法用笔务须明了，笔笔须稍离，不可相贴，否则必有一片模糊之弊，学者最宜注意。

　（甲）峦之皴法　　　　　　（乙）峰之皴法

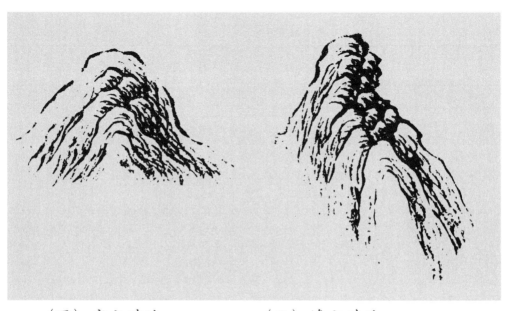

　（甲）峦之破法　　　　　　（乙）峰之破法

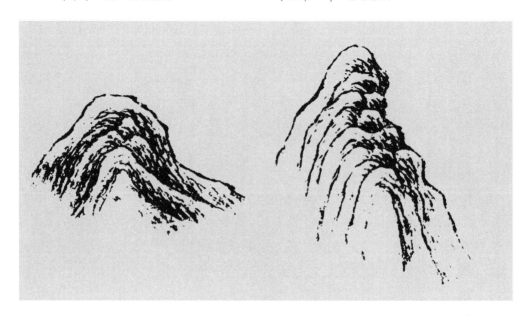

第四节　山石点苔法

　　无论山与石，凡皴擦秀润、破法明晰者，可不点苔。古人之点苔，亦以掩皴法之淆乱而已。点苔势宜聚而笔宜散，不可点成一堆。春夏景用平点，秋冬景宜用直点。至斜点、圆点，四时均可用之。（惟一幅中须一律。）法用秃笔浓墨，于山或石交笔处，攒三聚五点之。亦有浓淡墨相间者。至较远之山头或不重要处，全用淡墨，亦可。（凡用焦墨、浓墨点苔，于渲染既干为之较妥。）

（甲）斜点　　　　　　　　　（乙）直点

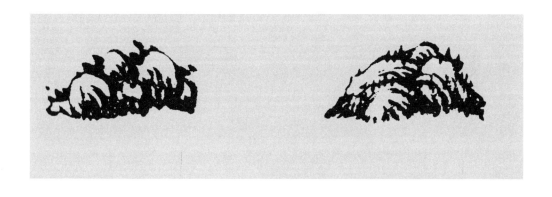

（丙）平点　　　　　　　　　（丁）圆点

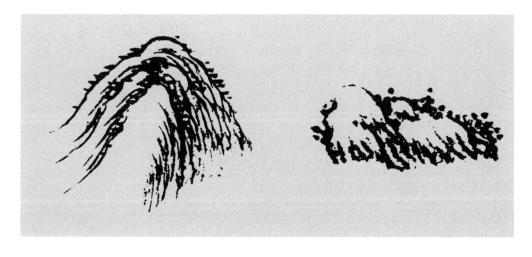

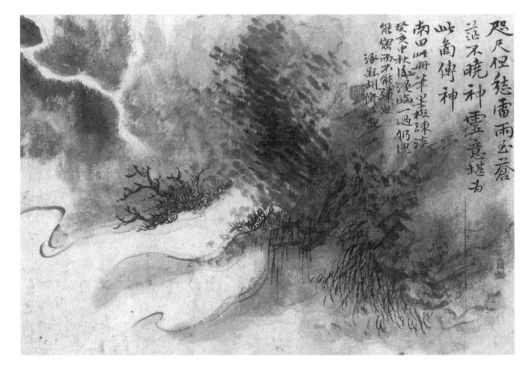

咫尺但觉雷雨下玉苍
兀兀不晓神灵意堪为
此畲传神
南田此册笔墨极速疾
癸亥中秋佩衡漫临一过仍愧
能密雨不能速也
海县胡佩衡记

山水册页　胡佩衡

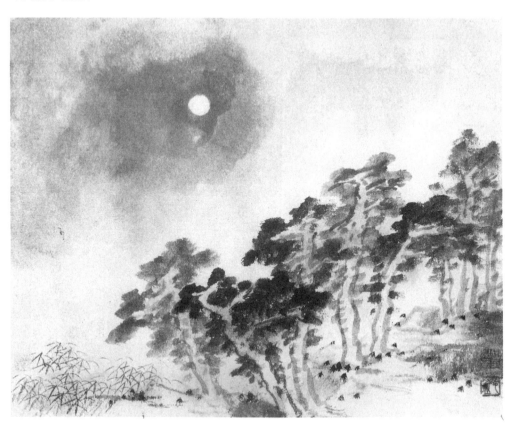

梧桐月夜　胡佩衡

第五节　土坡

水滨画坡，或生树木，或筑亭榭，或为人坐立之所。画法约同山石，唯因远近而殊。近者有皴，远者则无。至最远者，则用极淡墨水仅画平线数层。普通坡之层数，三层已足。再多则须变方向，否则板滞。其远近之法，略举如下。

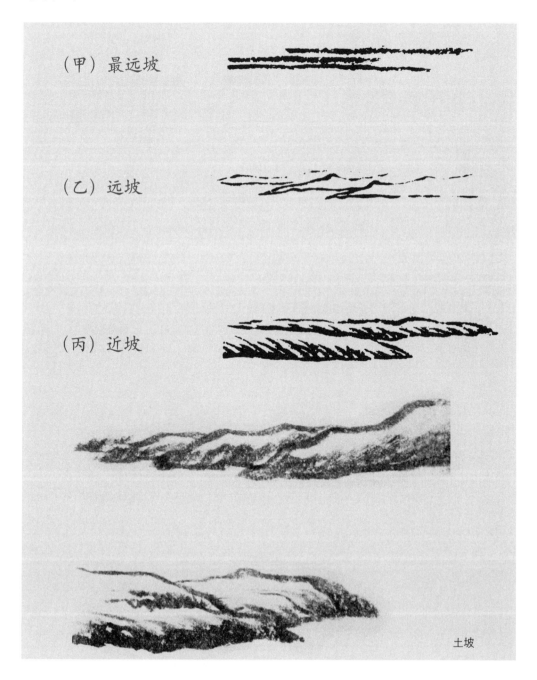

（甲）最远坡

（乙）远坡

（丙）近坡

土坡

第六节　石坡

　　石坡，平坡也，用法同前，分高、低二种，高者环山，低者濒水。画法，笔须坚硬，自上拖下，以次浓墨钩之，皴以淡墨，其石缝间有用焦墨画草者。

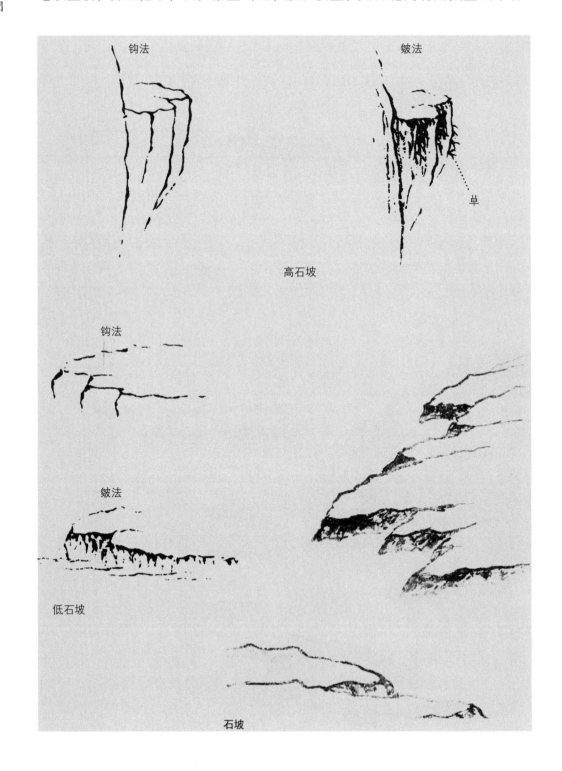

钩法

皴法

阜

高石坡

钩法

皴法

低石坡

石坡

第七节　路径

山水无路径，则无生气。普通平坡，即寓路径之意。其形式均顺自然之势，曲折掩映，不可全露。至画法，与石坡同，唯路阶须平行，且须有长有短，浓淡相间，有来路，有大路，方合理法。

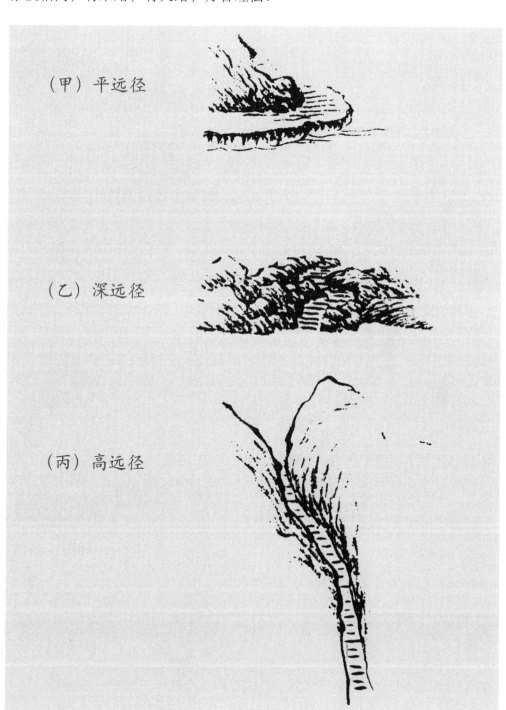

（甲）平远径

（乙）深远径

（丙）高远径

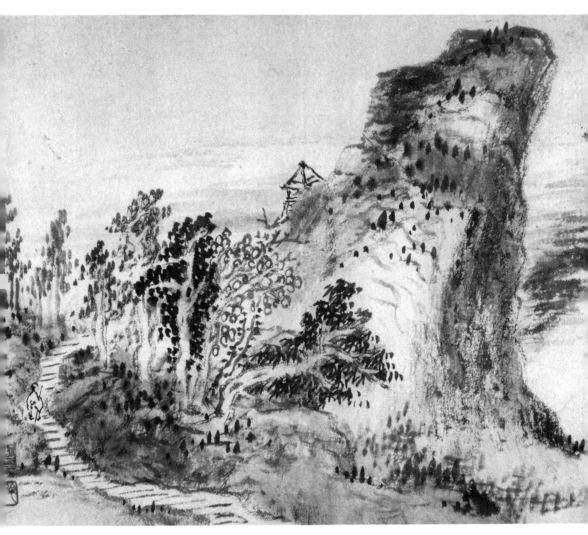

山中独步　胡佩衡

第八节　远山

画远山，无须勾勒及皴法，但以淡墨或螺青涂成远山形式。远山之上部宜浓，下部宜淡。画法，先拟定远山形势，以一笔画成上部，再以清水向下徐徐拖之，足成下部。惟画时须酌量近山情形，近山作峦形者，则远山宜峦，近山作峰形者，则远山宜峰，且远山宜较近山略低。

远山亦有以淡墨钩其外廓者，惟用笔须顿挫，染不染均可。

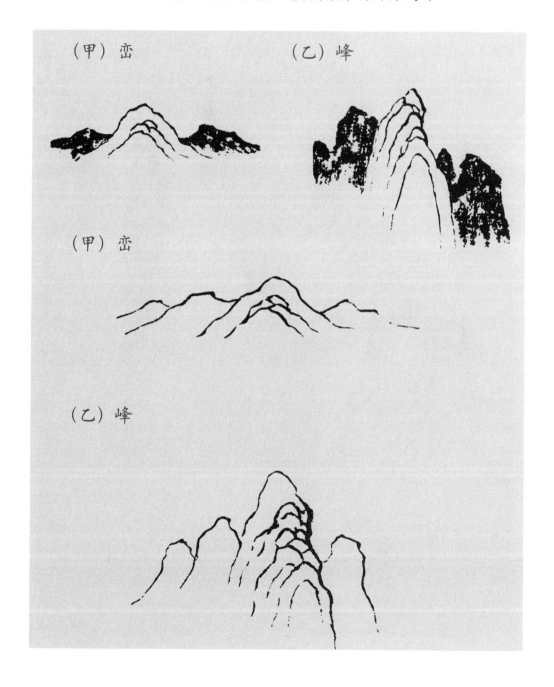

（甲）峦　　　　（乙）峰

（甲）峦

（乙）峰

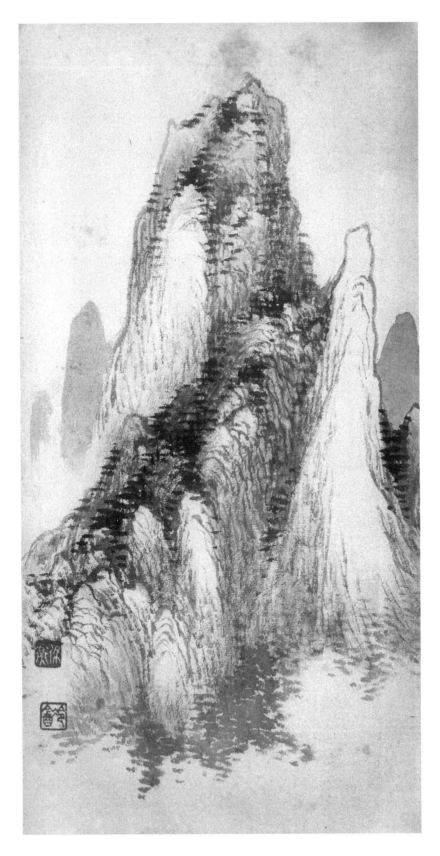

仿古山水册页
胡佩衡

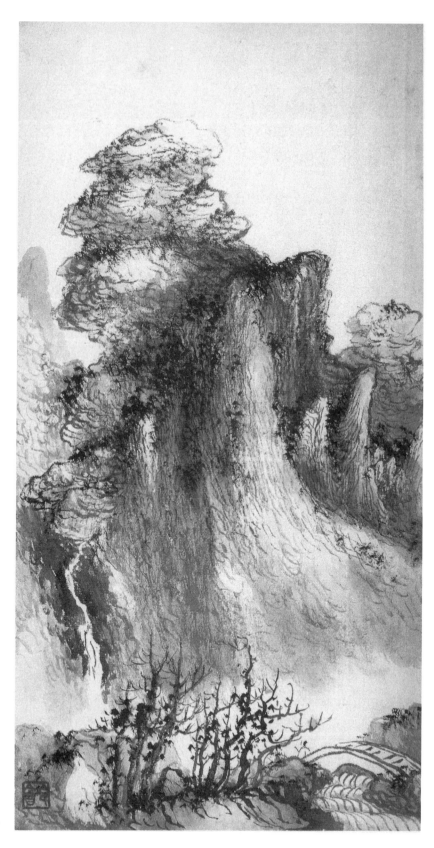

仿古山水册页
胡佩衡

第四章　泉水云烟

第一节　泉水法

　　坡或岸近旁之空白处，即水也。此为无笔墨处之泉水。至就有笔墨处论之，初学可习画沙与瀑布及水口诸法，均宜先用淡墨画成，再用浓墨略提。且用笔务须灵活，始见生动。

　　（一）画沙　山脚或水坡之下，均可画沙。画沙用笔宜平，三五笔即可。惟长短宜参差。

　　（二）瀑布　两山中间泻出泉水者，曰瀑布。唯有瀑布之山，其上仍宜有山，以明水有来源之意。瀑旁山石宜浓，以资反映。

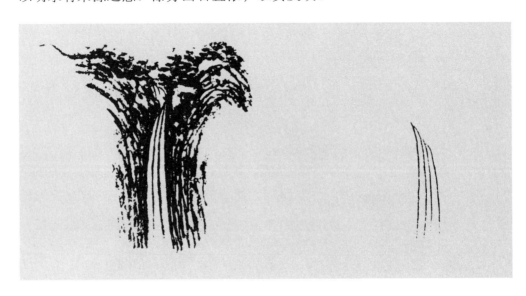

（三）水口　既画瀑布，宜画水口。惟画水口较难，故瀑布之小者，多不画水口，以树木或水阁遮掩之，所以藏拙也，至若画水口，笔须有长短曲直，笔笔联络，方有姿势。至水口之外，须画碎石及波纹。

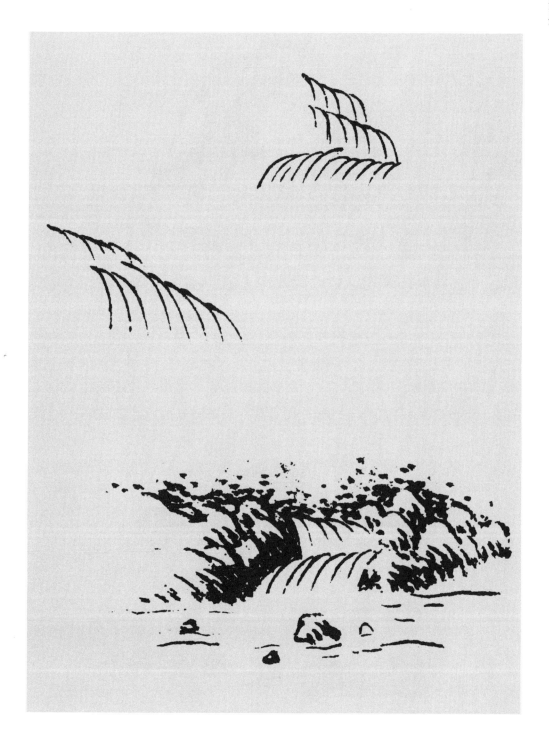

第二节　云烟法

　　山水苍茫深远，全赖云烟。画云之法，有笔墨者，胸中先拟定大势，以淡墨钩之。用笔须圆熟，再以最淡墨罩其钩多处，或辅以远树小点。

　　画烟多无笔墨，其异于云者，云用于深山丛林，烟则用于平远坡上及山脚。画法，以极淡墨水上下渲衬而成（参看第七章第三节七），中间空白。

画云无笔墨者，云断是也。长林或高山间，任其一段空白，唯上之意势须连贯，所谓意到笔不到也。

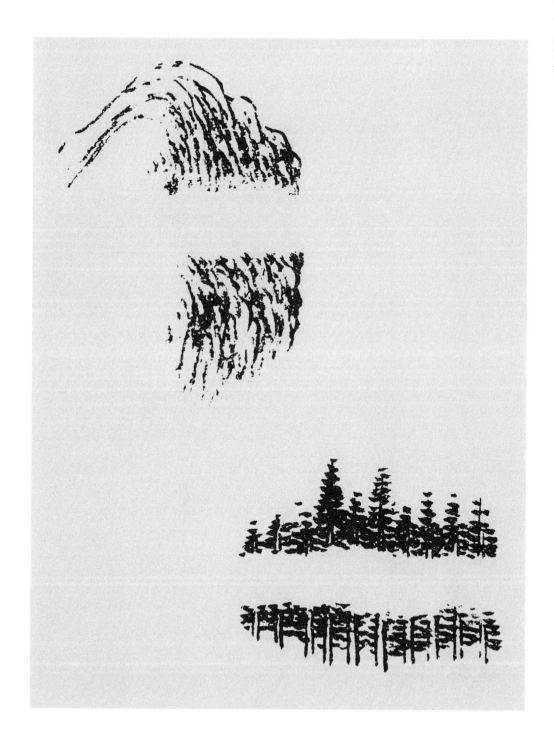

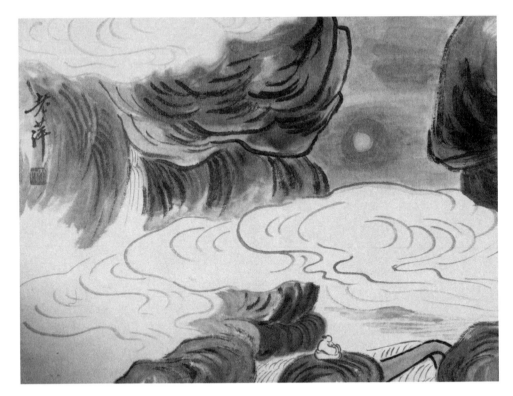

山水图 齐白石

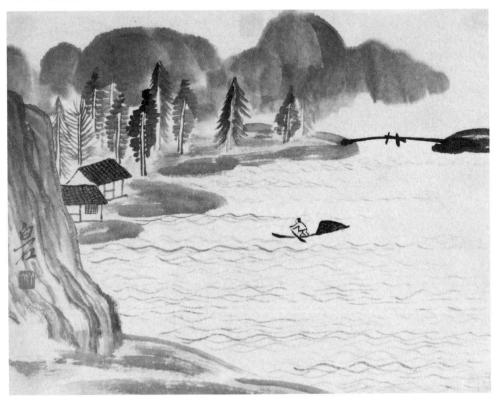

山水图 齐白石

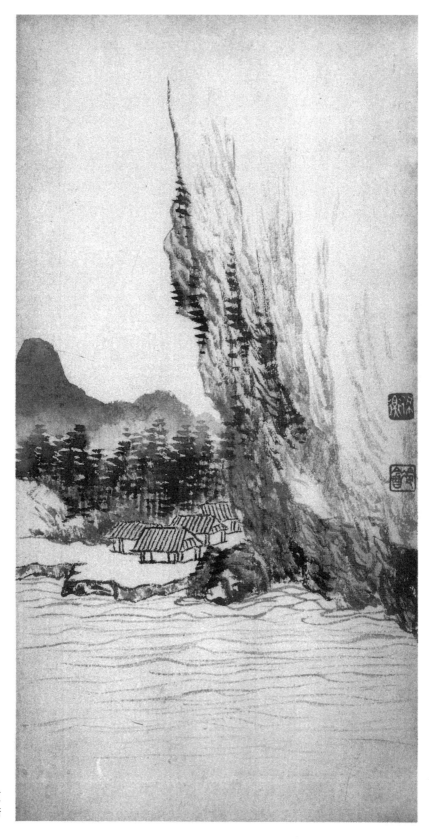

仿古山水册页
胡佩衡

第五章　人物屋宇

　　自来画山水者，于人物、屋宇多不注重，以为徒具形式，无关气韵也。不知人物、屋宇颇关重要，以系多画于明显处，一或不当，全局损色。又其体格数笔即就，非似山石树木之易于改救。故画人物、屋宇时，宜对景生情，设身处地，暗自忖曰："我处于此地，得游眺乎？我筑室于此，得揽胜乎？"以及因景地之适宜，以斟酌物体之大小，如在一段落中，人物宜较屋宇为小。在两段落中，远处之人物屋宇宜较近处为小，此最不可不知者。

第一节　人

　　人之动作形状至多，然山水中常用者，系最简单之坐、立、步行三式。坐、立二式多置于游眺处，行式多用于途径。画时先以极淡干笔（防其渍也）勾其形式，再以浓干笔略提之。用笔以细为上，人之头宜画于身之前部。半圆已足，余盖颈项也。兹列坐、立、步行三式如下。

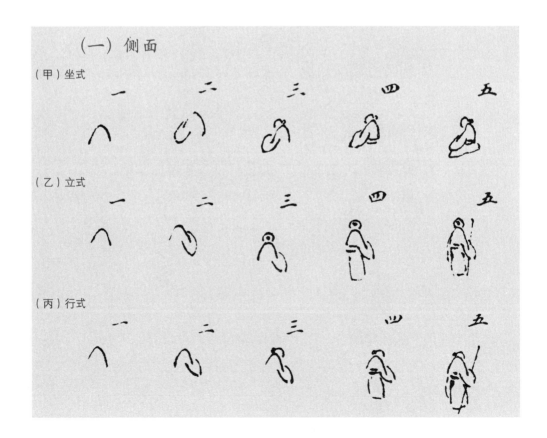

（二）正面

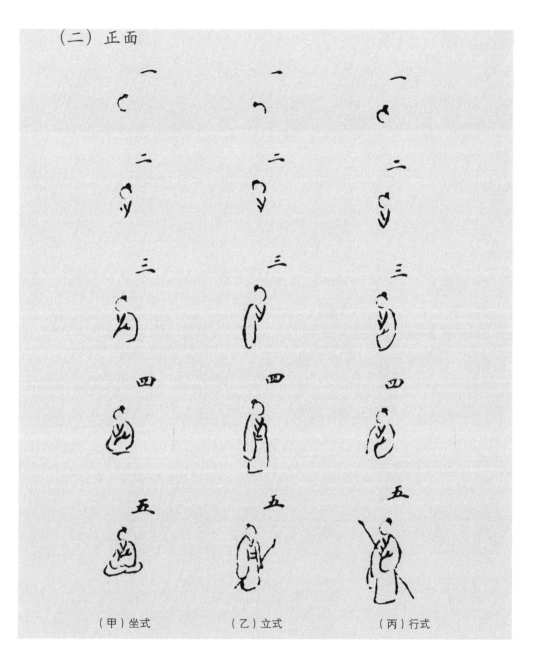

（甲）坐式　　　　　（乙）立式　　　　　（丙）行式

以上甲、乙、丙三式，若二人以上在一处时，则用侧面正面间之，以资照应。

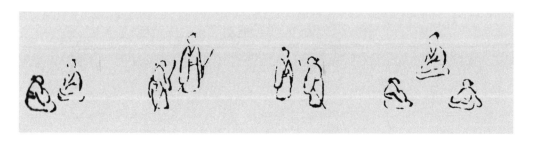

第二节　物

　　山水中有时用鸦、鸭、雁、鸟等物点缀时景，不过以浓墨勾写其形式而已。然位置亦不可错误，鸦用于寒林，鸭用于池塘，雁用于沙汀，鹤但用于幽居之旁耳。

（一）鸦（栖者、飞者均两笔写成。）

（二）鸭（一笔写成，须错落。）

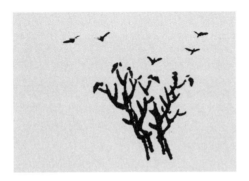

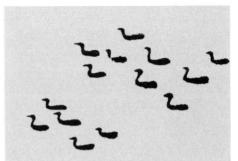

（三）雁（亦一笔写成，须近大远小。）

（四）鹤

第三节　屋宇类

　　山水中点缀屋宇，最宜详审地势，妥为安置。山凹处可以筑楼阁或古寺，平坡处可以置平屋或茅亭。而屋宇之方向，不可与画景相反背。屋宇较多者，宜纵横穿插，一味平排，更形呆板。且一幅中，屋宇不可过多，多则有市井气。至画法，先以淡墨钩成大势，再以浓墨提之。亦有全用浓墨者。笔须顿挫，否则光匀如界画，便无意趣。形式尤宜本诸画稿，不可杂羼洋房及作倾侧欲倒等状，致坠恶道。兹列通用各式如下（图中虚线，系长短比例）。

　　（一）茅亭　茅亭有甲、乙二式，均于近处平坡用之。

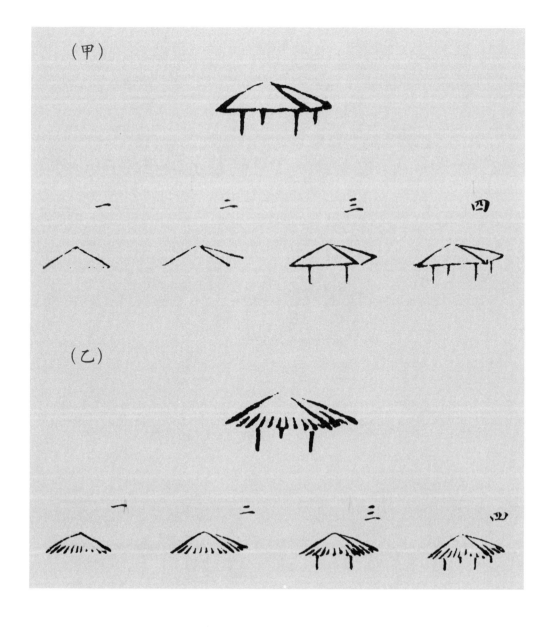

（二）茅屋　茅屋亦有甲、乙二式，可酌量用之。惟二式不可间用。

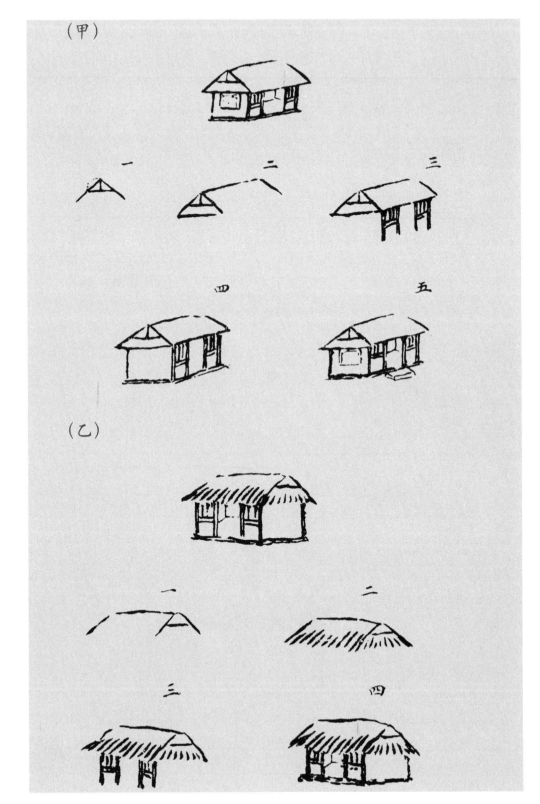

（三）远屋　远屋约分三式：（甲）隔山或隔江小丛树中用之；（乙）坡间或山凹小丛树中用之；（丙）平坡上用之，用墨均须较淡。

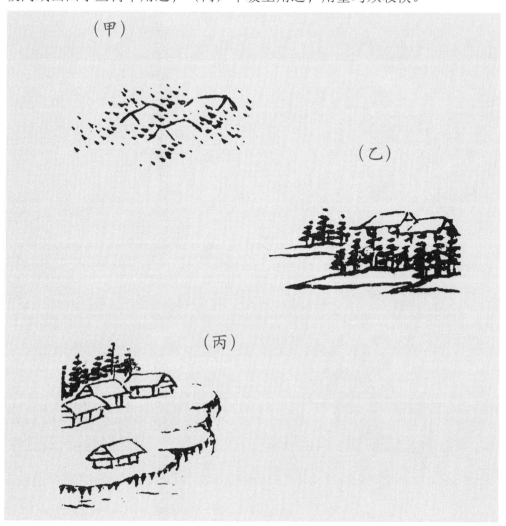

（四）河亭水阁　河亭水阁，多用于水滨山脚。惟用时河亭以一个为限，水阁则一个、数个均可。其画法与茅亭、屋宇同，不过添数柱耳。

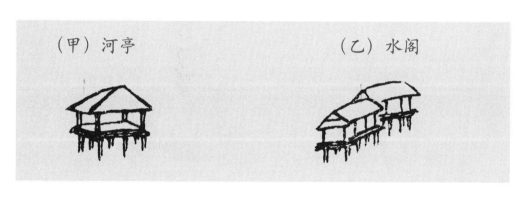

（五）寺院　寺院分远、近二式。远式画于山凹。近式画于桥边或林内。无论何处，均以树木掩映，不可全露。画法与屋宇同，唯须露角。

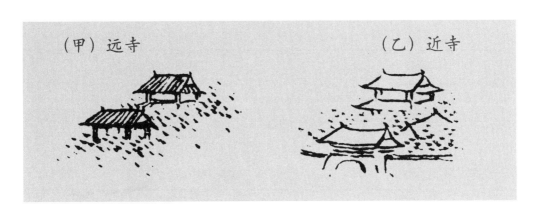

（六）柴门　农居园林，均不可无柴门。甲、乙二式，随意择用。画法同屋宇，惟用墨以干为宜。

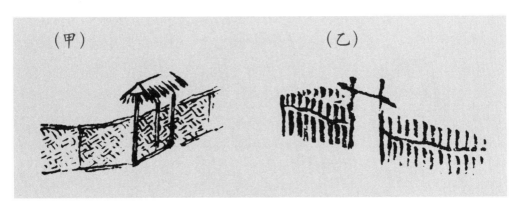

（七）塔　塔于山水中亦不可缺，非惟收远景，且以表幽致。画法与远屋同，其下亦以小丛树掩映，层次多寡不拘，自顶向下画之。

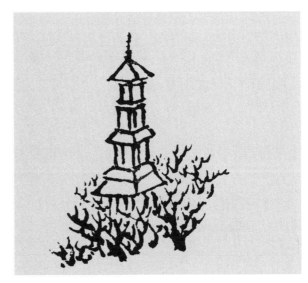

第四节　桥梁

山水中，桥梁可以通绝径，可以引幽深，且能联络气脉，使全幅贯穿一气。画法，先以淡墨勾出形式，再以浓墨提其下边（即二平行线之下一线）。水之大者，用多孔桥。小者，用木板桥。至山泉，则用石桥。桥上有画阶者，笔宜平行。

（甲）多孔桥

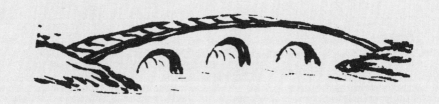

（乙）木板桥

（丙）石桥

第五节　船舶

　　江河中船舶既资点缀，亦可填空。画法与桥梁同，唯须审其地位，水之小者用渡船、钓艇，大者用帆船，但船帆不可与画中风向（如树杪、水草等之风向）相背。

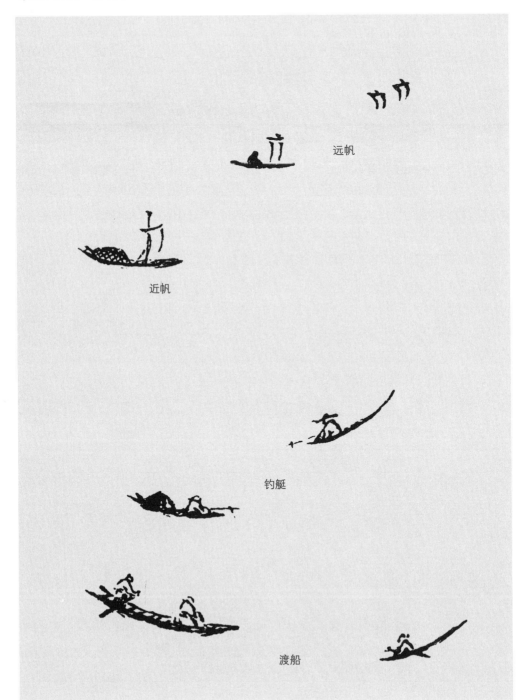

远帆

近帆

钓艇

渡船

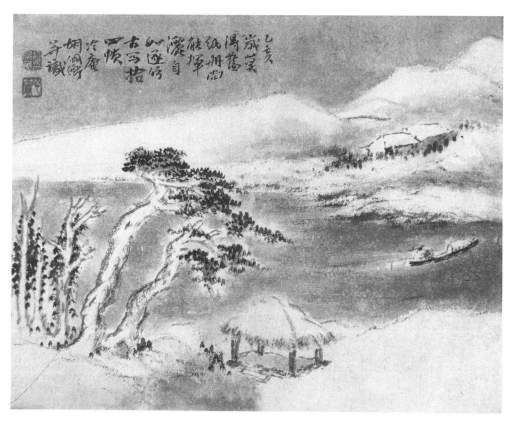

寒天游艇　胡佩衡

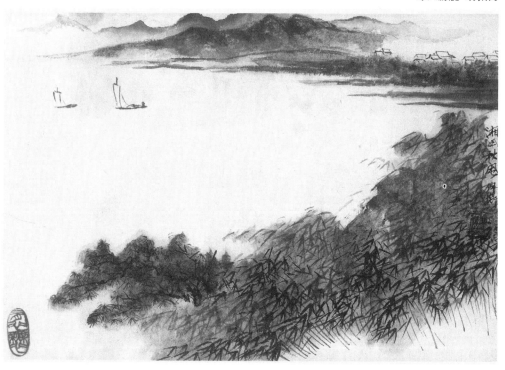

湘上秋风　胡佩衡

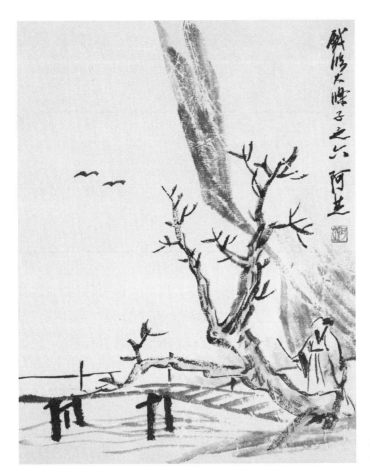

戏临大涤子
齐白石

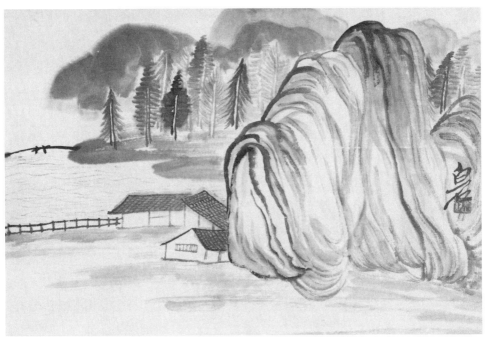

山水图 齐白石

第六章　运用法

第一节　运用概要

山水一运用法也。天地造化，万有不齐，气韵神理，元著超超。故大之则云烟万丈，驱遣莫测，一运用也。小之则树石竹木，尺幅井然，亦运用也。平之则平坡浅涧，气味悠然，一运用也。峻之则壁立千仞，仰观落帽，亦运用也。虽然，此就其章法而言之者也。进之则纤如毛发，而不失之弱；雄之则笔大如椽，而不失之悍；颖之则锋芒四出，而不失之露；秃之则棱角深藏，而不失之钝，亦运用也。虽然，此犹就其笔法而言之者也。更进之而于墨宜浓者浓之，宜淡者淡之，宜轻者轻之，宜重者重之，宜干者干之，宜湿者湿之，则运用而直进于墨法矣。山水合章法、笔墨而始成，章法、笔墨又以运用而始神。盖有有章法而无笔墨者矣，其弊肤；有有章法有笔而无墨者矣，其弊燥；有有章法有墨而无笔者矣，其弊脆；有有笔有墨而无章法者矣，其弊率。至无笔无墨无章法，斯为下，其弊乱。夫肤、燥、脆、率与乱，非所以言山水，尤非所以言运用也。兹特就以上各章所述，施以运用，分为下列举例、实习二节，而有其概要之宜知者如下。

（一）山水分平远、高远、深远三景，即古人所谓以烟平之、以泉高之、以云深之者是。

（二）用烟、用泉、用云须有相当位置，否则凌乱。

（三）山水要键，端在开合，即层次段落是。

（四）一幅之中，远近浓淡最宜详审。大约幅之下方为近，上方为远。近处宜浓，远处宜淡。近者宜大，远者宜小。又近者宜清晰，远者宜模糊。阴处宜浓，阳处宜淡。

（五）山水须分虚实，盖章法忌太实，须虚以灵之。大树后布涧水，小树后置风帆，于适宜位置添路径及瀑布，画烟断于长林，间平坡于山侧，皆避实就虚之法也。

（六）章法以天然为上，若失自然之性，堆砌成幅，一经悬挂，丑态百出。故初学作画，与其求奇特，宁就平淡。盖平淡近天然，而奇特易流怪诞也。

（七）山水之中，树法最为重要。树之高低，尤不可不知。大约近树宜高，

远树宜低，然亦不可过高过低，致失理法。

（八）运用处处以合理为主，则自然有生动气象。

（九）山水须分时季，春山淡冶，夏山苍翠，秋山明净，冬山惨淡。故春山笔墨宜秀润，石不可点苔，树用春树（即第二章第五节第二图是）或柳林。夏山笔墨宜浓湿，石多点苔，树用茂林（即介字、个字、胡椒、大小混点等杂树）。秋山笔墨宜简洁（多用干笔），石略点苔，树用秋树（即第二章第五节第三图是）或杂树叶之较疏者。冬山笔墨宜干枯，石不点苔，树则寒林、松树均可。

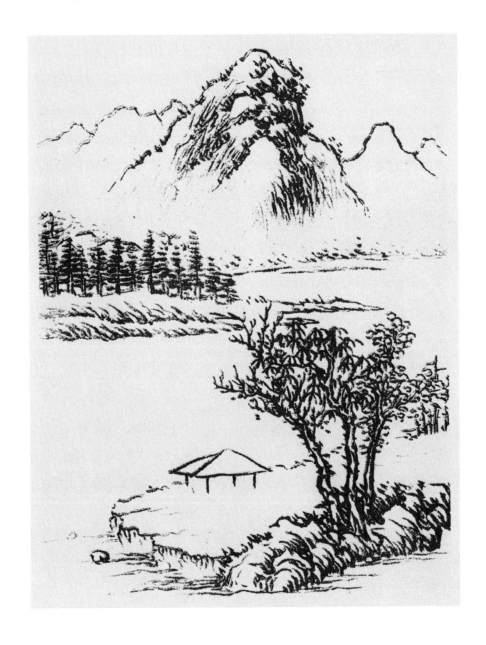

第二节　运用举例

本节举例，务期简单，举一反三，自臻繁复。而最简单之山水，实以三段法而成。兹分段说明如下。

（一）章法无论横直，均须平正。先偏一边，画树数株（尺寸约纸之半），松柳枯杂，均可随意。树下画石数块，大小相间。树石之后，可画低平坡或近坡，坡上置亭屋，或人行立。坡下画沙或画水草。是为第一段。

（二）树杪后画远坡数层，其方向须与第一段相反（即第一段靠左边，第二段须靠右边）。坡之形式，须较狭远。坡上画远树或小树，中可掩映远寺或远屋（第五章第三节三之甲、乙，五之甲）等。是为第二段。

第一段与第二段之间，即系河水。钓艇渡船，随意点缀。倘此地不显空旷，则不画船亦可。

（三）远树顶之后可接画最远坡数层，上画极远小树（第二章第七节之七），再上即可画峰峦。盖长纸宜峰，短纸宜峦，略如第四章第二节所举画烟之式。峰峦后画远山数重。其宜注意者，最远坡与峰峦间相隔之云气不可过宽，亦不可过狭，如一尺画，约以一寸为度。是为第三段。

（四）举上三段，全幅即成。然山水尚有所谓天地头者，不啻为山水中之第四段。盖画山水，留天地，所以见虚灵。如一尺纸，约留天二寸、地一寸（即除画外，上留二寸，下留一寸空白）。天倍地者，留题款地位也（地有时不留，而天切不可不留）。

第三节　运用实习

运用实习，其宜注意之点列下。

（一）学者于本节实习各稿，务各临摹一次，可以证实前数章之各种画法。

（二）各稿之取材，均不出前数章所举之外。

（三）各稿段落，与前节举例稍有变异，然开合大纲，仍无出入。

（四）署款须行书，字不可过大过小。书年月及仿某人，另于一行书上下款（或只有下款）。下款不可过下，留图章地位。若款前题诗或叙事者，字无论多寡，上须平行，不可参差。（上款须高一格。）

（五）无论有无上款、下款，总以署姓名为宜。初学不可用居士、道人、和尚等称号，致有画史习气。

（六）图章宁小毋大，名下一颗，已足。常见有用两方或三方，并迎首、坠脚者，殊欠大方。（古人得意之作，有用五方图章者，非常例也。）

（七）下列各稿，均可斟酌尺度，临作屏幅及横批，更可于纨扇（用直幅）及摺扇（用横幅）用之。唯扇面多矾，写时不妨多用水衬，且用墨不可过浓，俟渲染毕，方可用浓墨钩点，庶免模糊之弊。

（八）初学作画，落笔未必即佳，切不可废弃，宜耐性作去。久之纯熟，自臻妙境，所谓练习之功也。躁性者流，一幅未成而纸已十易，不特废纸，且恶习惯既成，终难救药。将来对于珍重之缣素，将若之何。

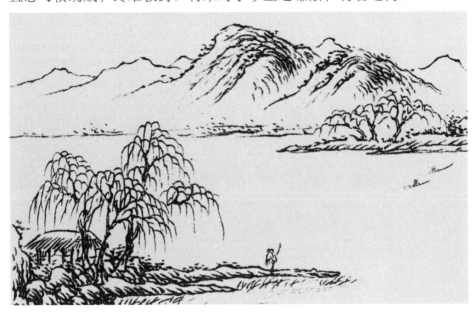

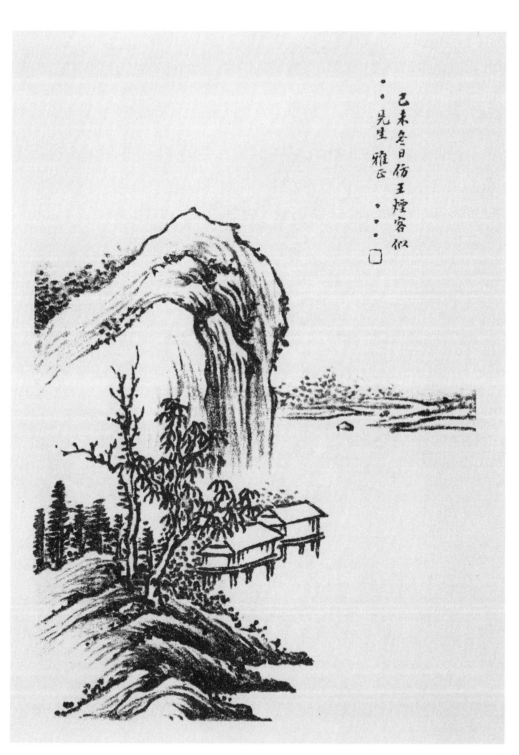

己未冬日仿王烟客似

先生雅正

仿王烟客　胡佩衡

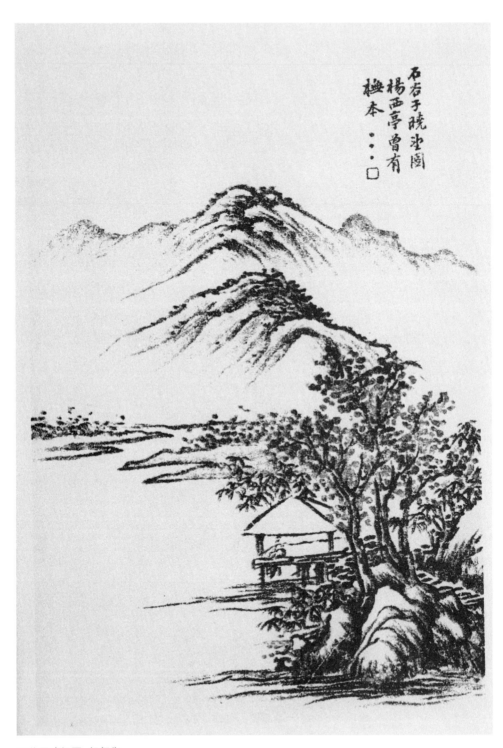

石谷子晓望图　胡佩衡

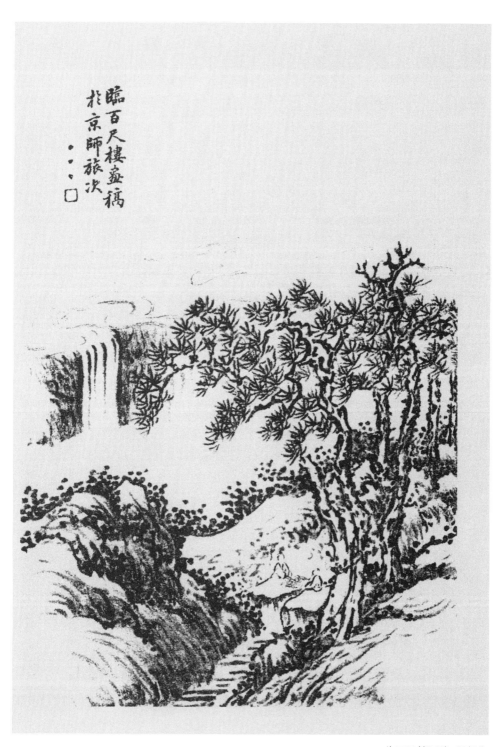

临百尺楼画稿 胡佩衡

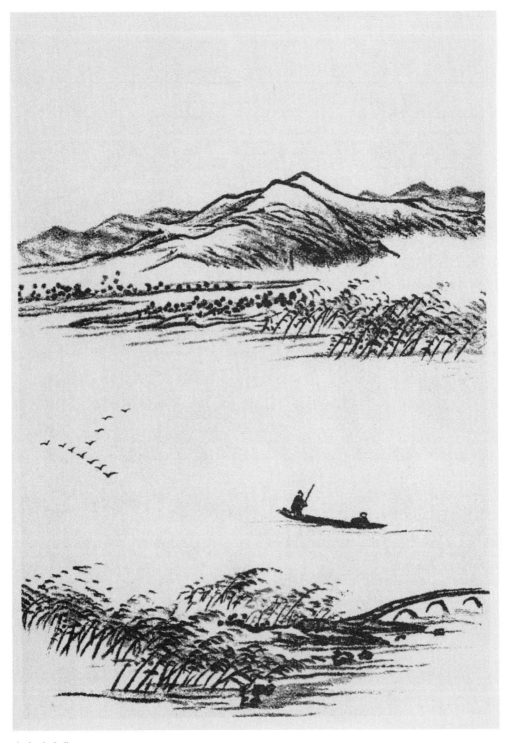

山水　胡佩衡

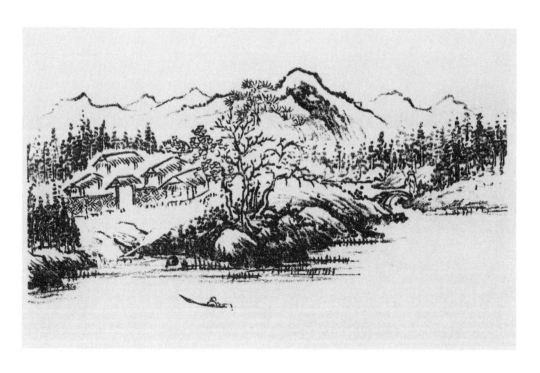

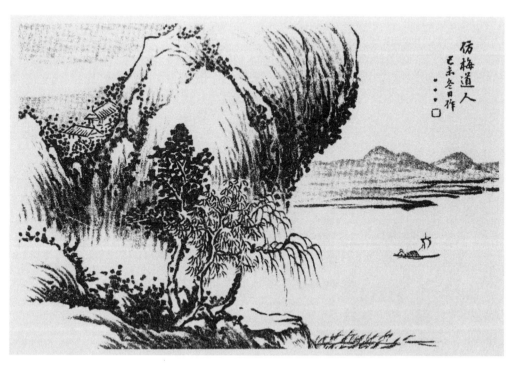

仿梅道人　胡佩衡

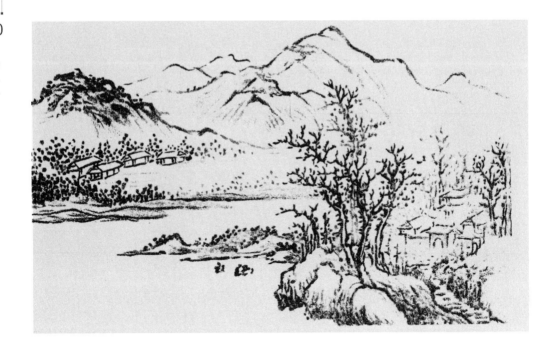

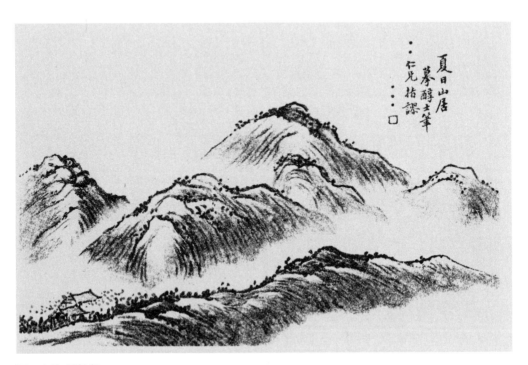

夏日山居　胡佩衡

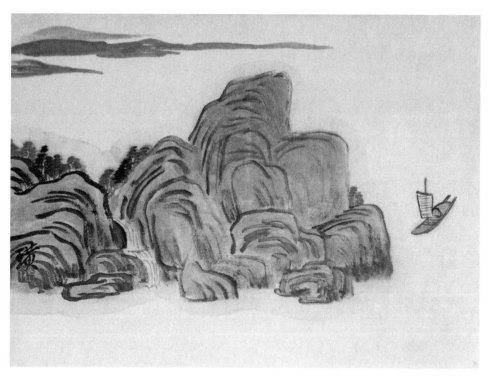

山水图 齐白石

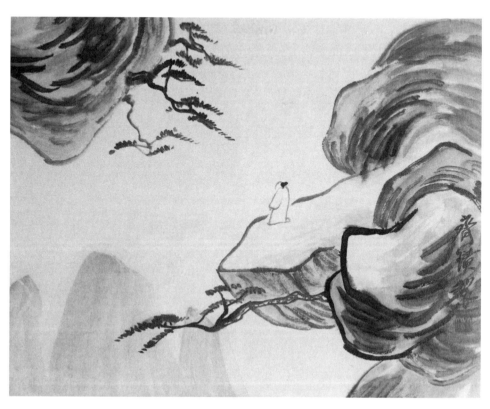

山水图 齐白石

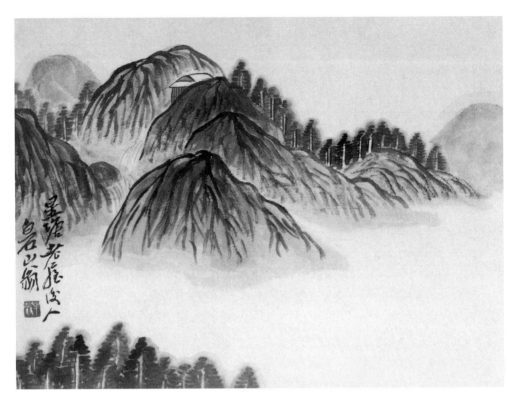

山水图 齐白石

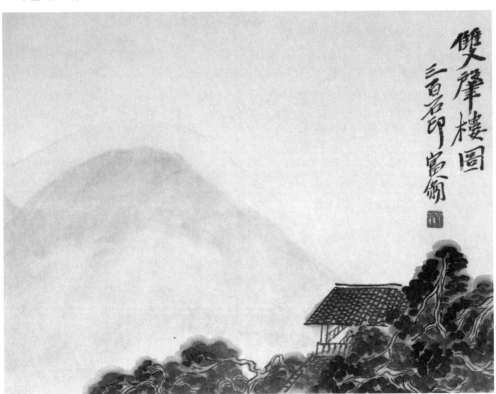

山水图 齐白石

第七章　渲染法

第一节　渲染概要

墨画既竟，即可从事渲染。盖渲染者，所以助画之浓厚者也。渲以极淡墨水，于山石皴擦处，或树与房屋之向阴处，随原画笔势粗擦一两次，即古人所谓皴。后再以水墨三四，淋者是也。惟不可显出笔迹，始形烟润。渲毕俟干，然后着色。盖着色，即染也。着色时亦须与原画笔墨处处相合，方免乖错，且不可过艳，否则火气生矣。古人每称着色难于画，诚以着色不当，反有掩画之精彩者。着色无论何处，用笔须速。如未惬时，一层着毕再着一层，切不可停滞。着色以色至轮廓为止，不可外溢。至着色次第，先以淡赭染树干，惟近根处稍留空白不染。幅中大小树干既染毕，仍用原色染屋壁、桥梁及秋景之夹叶等。再以淡硃磦染人面（用淡赭嫌黑），以螺青染人之衣服及树叶屋顶等处。其未着色之树叶，亦于此时审时景之适宜用他色染之。树木染毕，再染山石。色以淡赭墨或淡赭黄，自下至上，下方宜浓，上方宜淡，向阴宜浓，向阳宜淡。毕后，以螺青略提向阴处。全幅染毕，始染远山。若有改变，须于色未干时从速补救，盖以着色既干，即难添加，以色内有胶，前后难交融故也。又着色于始着时，其色为何色，色干时其色为何色，裱出时又为何色，此中关系，至为重要。然此事绝非笔墨所能形容，学者须依法渲染数次，随时体验，始有领会。盖着色有于初着时似浓，至干时即淡，未裱时尚润，裱成后反滞者，此不可不知者也。

第二节　配色及应用

以颜色四种（即花青膏、赭石膏、藤黄、硃磦膏）互相配置，即得许多颜色，以敷应用。配色之法，即将各色分别化开，彼此调和。（配色不可过多，以足用为度，以免弃掷。）无论何色，均可加淡墨少许，所以除火气也。兹将配色诸法及其应用，列表如下。

配色表

名称	原料配法	用途
螺青	花青七，淡墨三。	染平屋顶、衣服、松针、介字、个字、胡椒、大小混点及小树中二、三、五、六、七诸种树叶，并沙水远山等。
汁绿	藤黄、花青各半。	染春树，点柳叶，及夏景之夹叶，并竹、芦、水草等物。
草色	淡赭，加汁绿少许。	染乙种茅亭、房屋之顶及柴门、篱笆、夹叶点等。
赭墨	赭石七，淡墨三。	染夏景山石及桥梁、船舶等。
淡赭墨	赭石八，淡墨二。	染秋山及石坡之斜面、屋宇等之窗壁、秋日夹叶及各树干。
硃磦	即原硃磦。	点秋林之叶，或秋景夹叶等。
淡硃墨	硃磦多加水。	染人面及平坡之平面。
藤黄墨	藤黄六，淡墨四。	染春、夏景山石及树叶。
赭黄	赭石八，藤黄二。	染春山。
花青	即原花青。	染远山、屋顶、衣服、水纹及甲种茅亭、房屋之顶。
赭石	即原赭石。	同淡赭墨，又可染衣服。
藤黄	即原藤黄。	用途殊鲜，间有染衣服者。
附记	右配色法及用途有稍出入者，在学者适宜时景变通用之，然大致不出此范围耳。	

第三节　着色须知

（一）在一幅中，着某色时即将用某色处一律染毕，然后改着他色，既省颜色，又免凌乱。

（二）颜色化开时，宜用温水，自无渣滓。盖色中有渣滓，无论如何调配，着于纸上均不烟润。

（三）着色须处处到家，不可留空白（指实处言）。

（四）初学着色，宁淡毋浓，且不可有笔墨痕。盖笔痕于裱出时颇不雅观。

（五）山水中人物，均系高士逸流，衣服着红色，亦自免俗。

（六）染柳未干时，须以螺青提染枝头。竹、芦、水草亦同。

（七）小树第七种着色时，先以螺青粗染之，不俟其干即以清水外衬，方见烟润。惟形式以参差为上。

（八）藤黄即加墨，亦不可多用，否则俚俗。

（九）全景染毕，始染远山。惟远山最不易染，即古人亦以柳炭略勾形式，始用色染，其难可知。其染法除前第三章第八节所述外，又有先以清水湿其下部，始染上部者，其时上部之色渐渐浸下，自然与烟云衔接。若夫以淡赭染远山，则成晚霞景矣。

（十）数株夹叶树，不妨留一株不染，亦殊大方。再树叶之着色，虽在一株之中，亦须有浓处，有淡处，方不平板。再染夹叶时，每笔只染一叶，不可一笔染数叶。

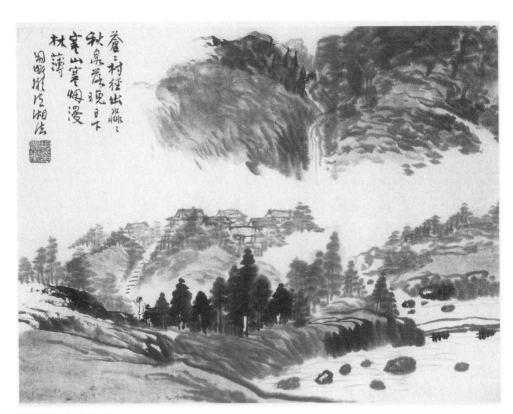

苍苍村径出　胡佩衡

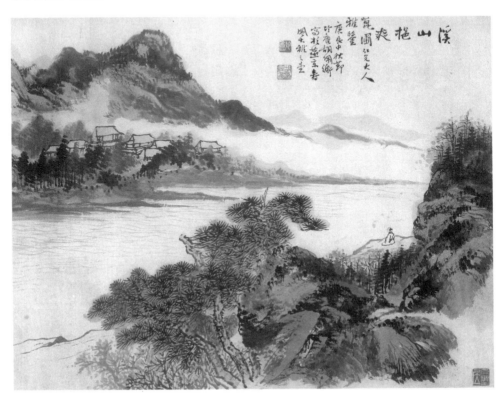

溪山挹爽　胡佩衡

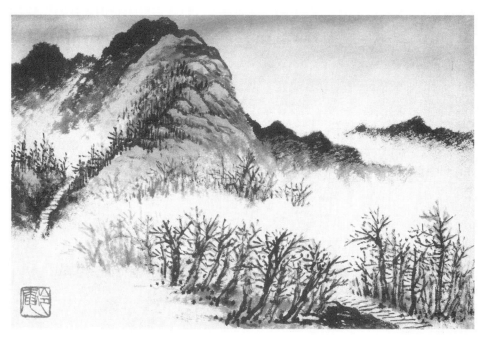

枯木含烟 胡佩衡

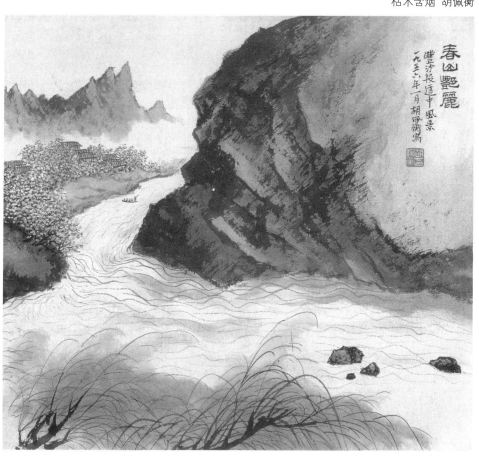

春山艳丽 胡佩衡

第八章　画诀漫录

凡作画，无论树、石，均须用写字法，笔笔用力，不可草率，以通体无一懈笔为佳。

凡不相干之笔墨，宁缺毋滥，即古人惜墨如金之意。

凡作画，用笔须有粗有细，有浓有淡，有干有湿。若出一律，则光滑矣。又用笔沉着则毛涩，佻达则光滑。

凡作画，须聚精会神，以淡笔钩出大势，然后悬诸壁间，静观移时，有不妥处即可改正，始行皴染，庶无大疵。

无论画树、石、屋宇等，若初次画就时笔墨恰好，可无须再提。勉强钩提，反掩妙处。

大胆落笔，细心收拾。盖初画时，可以淡墨随意钩点。至结尾时，何处宜钩点，何处不宜钩点，须处处着意。

清初四王，食古而能化者也。且真迹尚不难觏，学者可于此入手。其较之冒学宋元赝迹者，获益自多。以上总论。

凡画树，不可过小，否则无挺拔之气，且全幅不易联络。

凡画树，须处处折转，不可有半寸直笔。

枯树于画中最不可少，即茂林亦须用之。古人云："画无枯树，则不疏通。"此之谓也。且丛树中加枯树一株，成肉中有骨之状。

画树枝，笔笔须有来历，否则紊乱。须有穿插，否则平板。

作画先画树，则树虽千百株，亦能容纳。且前后远近，亦易位置。露根之树，尤宜先画。倘先石后树，则树之安插难矣。

树干除点疤外，有空处时，不妨以淡墨略皴一二笔，以显圆厚。

画树枝，如以米一撮，就地向外洒之，近密远疏，形势天然。

凡画有叶树，枝干无须画全，宜有一二处少为缺空，以便添叶。因枝上盖叶，易淆乱也。再各枝上之叶，亦须个个有着落，不可一片模糊。以上论画树。

山石之轮廓钩定，静看良久，自然有皴之下笔处。再轮廓钩定，然后皴之。不可由碎处积为大山。

后人画山，擦多皴少，以致模糊，最为不可。

凡树头向左者，其山峰之姿势须向右。

凡山后有山时，其脉络须连贯，形式亦不可过于悬殊。平峦之后突出高峰，最为不可。

皴山、皴石，两旁须浓，中间须淡，所谓石分三面也。

单层峰峦，不可用瀑布，否则水无来源。

山之钩法不可有一笔圆形，正峰亦不可多方，显丘壑变幻之态。

数峰分前后者，其间须隔以云气。若数峰相连，可以不隔云气。

山有土、石之分，凡有小石及多棱角处，石山也。若直钩直皴，则土山耳。无论皴染，石山宜浓，土山宜淡，庶免土石不分之弊。

着色既干，仍觉不精彩时，可再以焦墨于山石重要处稍提之，便可灵活。昔黄鹤山樵以所画出质于子久，子久熟视，略添数笔，遂觉岱华气象，所谓画龙点睛是也。但提笔太多，必至壅滞，学者宜酌量为之。以上论画山石。

屋宇之空敞处（指堂中门内），下半部渲以清水，上半部染以极淡墨水，墨色渐浸下方，自有深邃之致。

凡山水中人物，须清瘦，不可肥胖。以上论画人物、屋宇。

凡不善着色者，或颜料缺乏时，不妨以渲代染。盖于渲毕时，再以淡墨染树干、叶草及屋顶、衣服、远山等处，不特浑厚，且觉逸雅绝俗。惟不可不分浓淡。

天地处均不可染（除雨景雪景外），否则易涉俚俗。

古人衣服下部为裙，多白色，故可不染。其上部之衣，染青赭等色均可。以上论渲染。

初学作画，细笔为上。虽有时失之纤嫩，久之自不弱矣。若根基不固，鲁犷从事，鲜有不流于俗野者。古人有时用大笔作画，然功力既深，故肆意无害。初学安能藉为口实哉？

印色之佳者殊鲜，非褪色即出油，亦为画之玷也。欲防其弊，于盖章后用极细白矾屑洒其上，俟干扫除之。虽日久，亦无浸油褪色之患。

题款时，亦不可用墨汁，否则裱出即模糊矣。以上杂论。

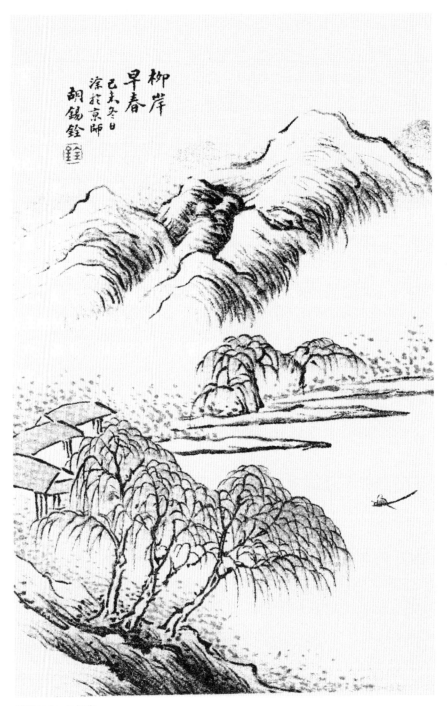

柳岸早春 胡佩衡

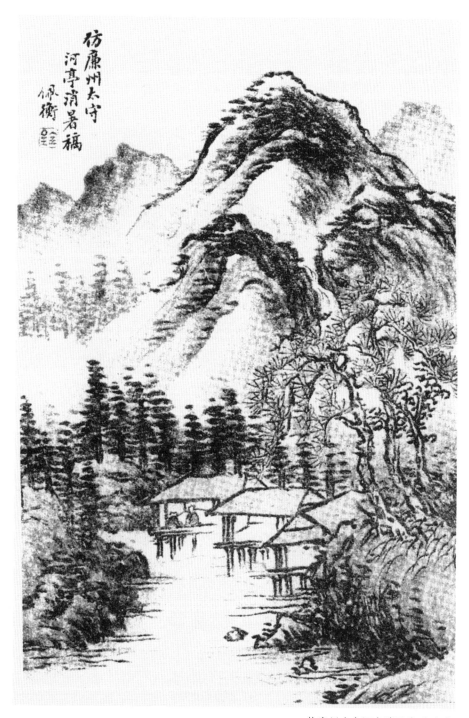

仿廉州太守河亭消暑稿　胡佩衡

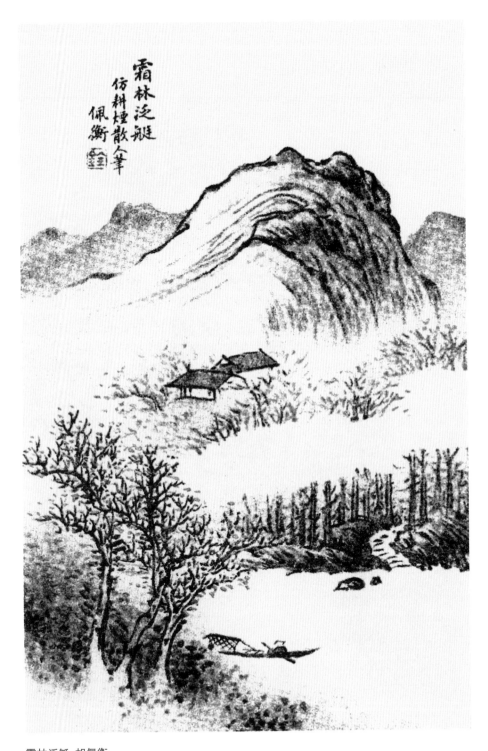

霜林泛艇　胡佩衡

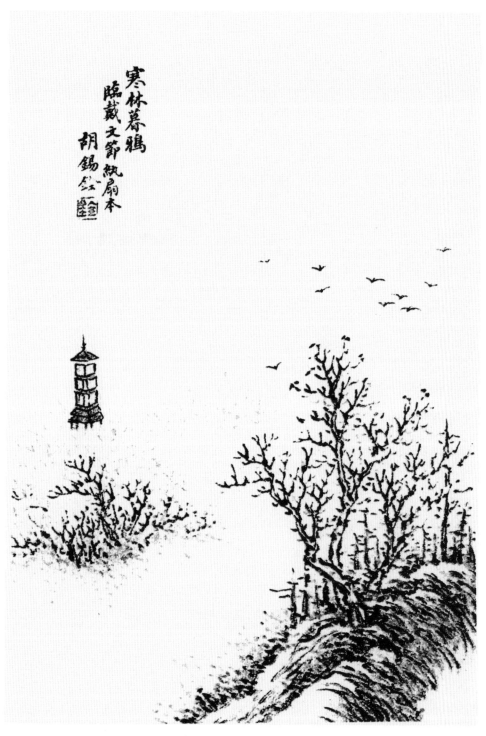

寒林暮鸦
临戴文节纨扇本
胡锡珪

寒林暮鸦（临戴文节纨扇本） 胡佩衡

第九章 参考用书

第一节 书类

论画书之著者，莫如《宣和画谱》《清河书画舫》《庚子销夏记》《江村消夏录》《画徵录》《墨林今话》各种，然多系画家小传及所见书画，专供赏鉴家用，初学可无需此。至论画法之书，其可购备，以供参考者列表如下。

书名	编者姓名	出售处	约价	内容
《松壶画忆》	清 钱叔美	有正书局	三角	前半论画，后半记画，均就初学说法。
《桐阴论画》	清 秦祖永	旧肆及上海艺苑真赏社	一元	内有《画诀》一卷，极详阐。
《四铜鼓斋论画》	丛著	北京沙土园文昌宫庙内	三元	钞集各名家论画之作。
《读画辑略》	清 陈烺	商务印书馆	四角	截取各家精妙之论，加以论断。
《画证》	近人 姚丹坡	北京各书坊	二元	钞集百余家论画之作，分十八类，每类系以心得、断语。

第二节 画类

学者既知画法，即可从事临摹，则画稿尚焉。古人真迹固佳，特价值过昂，且不易得。次即近日之玻璃板画帖，可于各店出版之印刷清晰原稿真确者，任择数种，观摩之可也。

第十章 临帖须知

初学临帖，往往不注意古人笔墨，徒行抄录形式，即复草率了事，其弊无论何稿帖，均属千篇一律。既未脱己之笔意，其将何由进步？夫古人作画，均由一写字脱化而出。虽一点之微，亦不肯轻于放过。故欲临帖时，须将所临帖审视久之。先看位置，次看用笔，再看用墨，最后乃看全幅之精神，某树如何，某石如何，确有心得，始行操笔，则纵不能神肖古人，亦自与灭裂者异。再临帖用纸，须与原稿大小略等。曩见友人以册页原稿临成大幅，反觉闭塞者，此亦学者所宜知也。前章所举各帖，每帖中亦有稍繁难者，学者先择简单者临之，于繁难者暂略之可也。

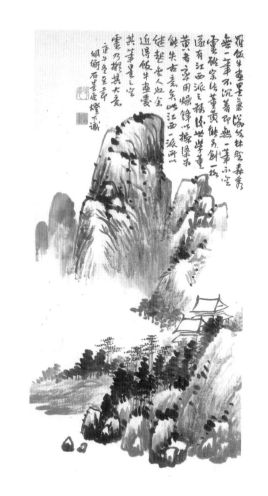

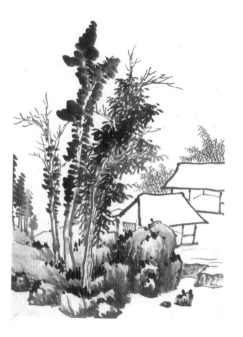

仿董墨山水　胡佩衡

作品欣赏

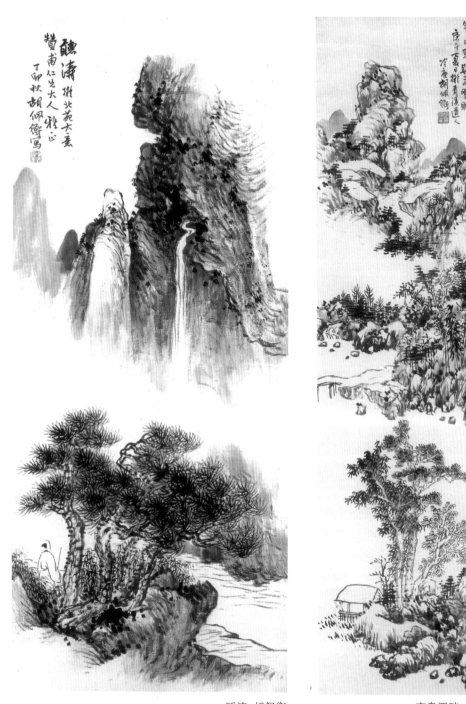

听涛 胡佩衡　　　　　　　　高阜溪畔 胡佩衡

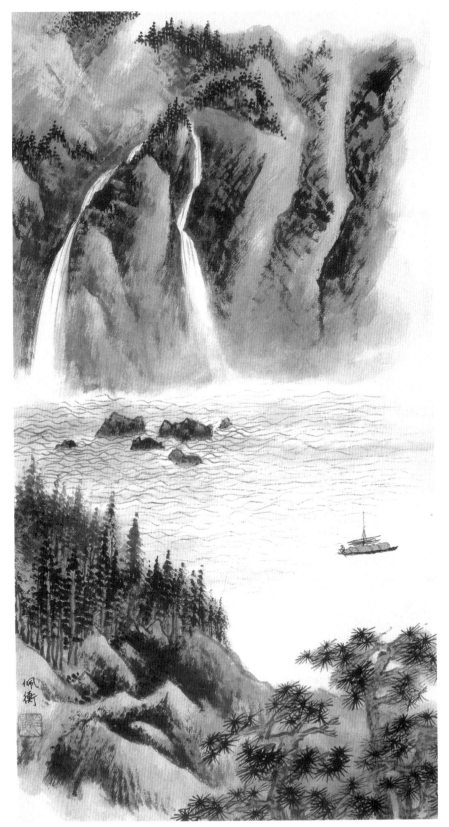

浅绛山水
胡佩衡

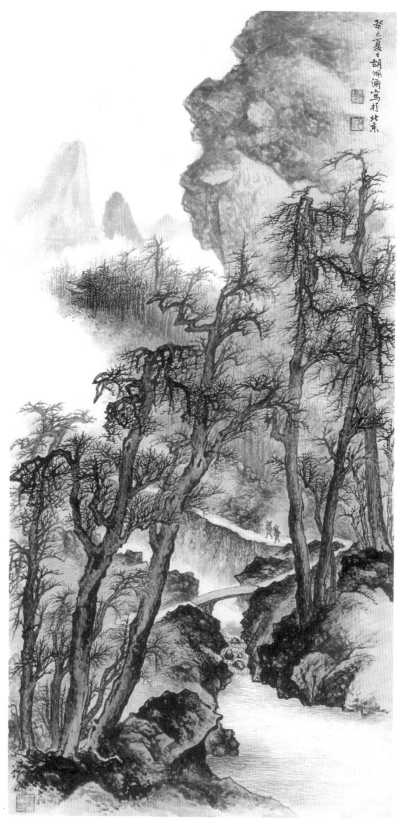

山间寒林
胡佩衡

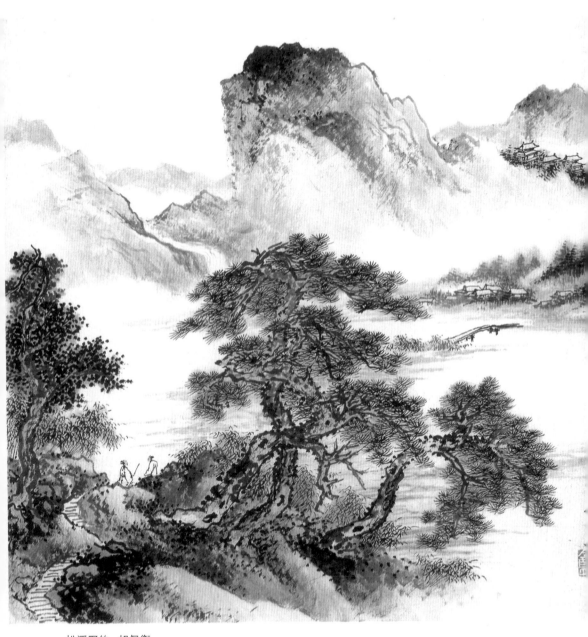

松溪野钓　胡佩衡

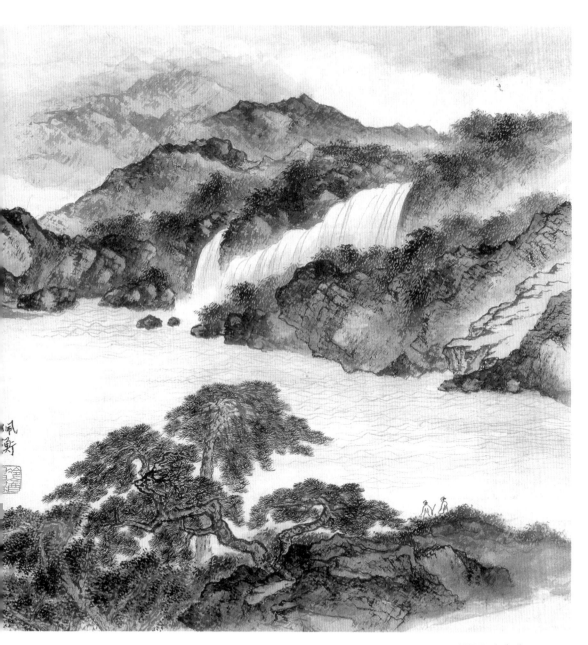

观瀑图 胡佩衡

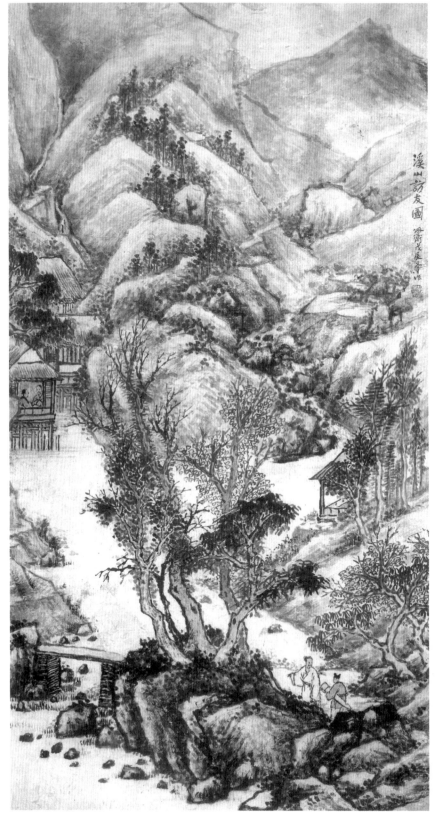

溪水访友图
胡佩衡

佩衡书画

佩衡

佩衡

胡佩衡

佩衡

佩衡

冷庵

冷庵

胡佩衡印

冷庵

石墨居

石墨居

古香时艳

冷庵七十后作

图书在版编目（CIP）数据

山水入门 / 胡佩衡著. —— 上海 ：上海人民美术出
版社，2019.3
（名家书画入门）
ISBN 978-7-5586-1220-6

Ⅰ. ①山… Ⅱ. ①胡… Ⅲ.①山水画-国画技法
Ⅳ.①J212.26

中国版本图书馆CIP数据核字（2019）第045310号

山水入门

编　　著	胡佩衡	
策　　划	徐　亭	
责任编辑	徐　亭	
技术编辑	季　卫	
调　　图	徐才平	
出版发行	**上海人民美術出版社**	
	（上海长乐路672弄33号）	
印　　刷	上海天地海设计印刷有限公司	
开　　本	787×1092　1/16　6.5印张	
版　　次	2019年5月第1版	
印　　次	2019年5月第1次	
印　　数	0001-3300	
书　　号	ISBN 978-7-5586-1220-6	
定　　价	38.00元	